曼谷。午茶 輕旅行

走訪30家曼谷人氣咖啡館

作者序 .

曼谷的甜蜜時光!

好吧!我先承認,我不是個甜點控,對咖啡和茶也稱不上是專家級的品味。

但是,不管是一個人的旅行,或是三五好友的旅行,在旅途中,我總是喜歡安排來段沒有時間壓力,輕鬆愜意的午後時光。找一間感覺很舒服的店,品一壺好茶、啜飲一杯香濃咖啡,再佐以一份甜點或輕食,然後也許是寫寫明信片、旅行日記,要不然發呆放空,或是和朋友愜意地聊天,當下在心底就會湧升出一股甜滋滋的歡愉。

在曼谷,這個造訪次數已經多到數不清,卻又一直逛不膩的城市裡,我發現,有越來越多的特色咖啡館、茶館和甜點專賣店在這裡悄悄蔓延。這些店,有的位處於熱鬧非凡的購物中心裡,有些低調地藏身於住宅區中,有的挾以眾人擁戴之姿浩浩蕩蕩地展延連鎖分店⋯⋯。

於是,在曼谷旅行的日子裡,也慢慢地養成了一種搜尋這些特色店家的習慣;花上越來越多的時間沉浸在這些店家裡。迷上尋找咖啡館的我,在曼谷旅行的步調越來越緩慢,卻也在不知不覺的中變得更豐富。穿梭在這些不同的店家中,感受不同的空間氛圍,品嘗不一樣的甜點、美食與飲品,讓我更多了一個理直氣壯喜歡上曼谷的理由。而這些滋味,也紛紛成為我在曼谷的甜蜜點滴!

讓我們相約在曼谷的咖啡館,來一段甜蜜的時光吧!

莊馨云

作者序.

旅程中的「逗點」！

每次的旅程中，無論天數是長或短，即使已經將行程排至最鬆散的狀態，還是貪心地想要喊一下暫停，用下午茶來做為我旅程的中繼站。不僅利用這段時間坐下來歇歇腿，也是沉澱連日心情、計畫未來幾天、甚至幻想一下未來旅行計畫的放空時光，我稱它為旅程中的「逗點」，代表著中場休息，也象徵著未完待續……。

曼谷是我喜愛的城市之一，在這裡，我和許多「逗點」相遇，有的是在散步路上隨意發現、有的則是窩在書店裡挖到的寶，也有從友人口中逼問出來的心頭好。不得不說，這幾年的曼谷確實有很大的改變，連下午茶館都精采萬分，比起日本、韓國的咖啡館也絲毫不遜色，在價格上更是平易近人。

本書中的下午茶推薦，從咖啡館、茶館到餐廳不同的經營型態都有，每家店擁有它們自己的個性與特色，有可以讓人優雅擺姿態的經典午茶、可慵懶消磨時光的秘密基地、也有充滿童趣的夢奇地。在本書的最後，我們特別加上了散步筆記，當你走累了，可以在附近找到可以喘口氣的地方。當你被豐盛的下午茶饗宴攻陷後，更可以依著散步筆記四處走逛。

而我最大的希望，是這些「逗點」成為你曼谷旅程中的「驚嘆號」！

鄭雅綺

content

Chapter 3 創意趣味玩咖啡

附錄

華麗優雅
品咖啡
Chapter 1

Agalico

白色歐風別墅裡的低調茶館

推開這扇不起眼的門，
卻彷彿像是使用了任意門進入另一個空間，
室內的白色家具、室外的綠色歐式庭園，
妝點出令人驚艷的雅致情懷……

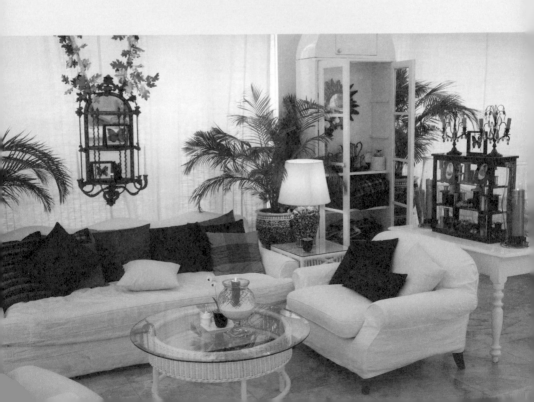

自從多年前在一本由日本人所發行，以日文介紹曼谷吃喝玩樂情報給旅居曼谷的日本人的雜誌上認識了 Agalico 後，它成了我在曼谷時，一定會造訪的店家之一。

還記得當年第一次造訪時，Agalico 完全沒有招牌，因為不確定而在門口猶豫不決地張望，引來了該棟大樓警衛的關切。警衛聽了我們的詢問之後，肯定的搖頭說這不是我們要找的店家。而當我們轉身準備離去之時，一位正朝著我們方向走來的女生聽到了我們的對話，馬上糾正了警衛，然後以親切的態度推開大門歡迎我們進入，一邊笑著說，那位警衛是第一天上班，還搞不清楚狀況啦！

幸好，當時遇到的剛好就是 Agalico 的服務生，不然我們可能會花更多時間在附近轉圈圈尋找吧。

這幾年，陸續有許多媒體介紹了這家每週只營業三天的茶館，讓這裡儼然已經成為曼谷旅遊的一處必訪觀光景點，哪怕是價格也經過了幾次調漲，生意還是越來越好，這當中最大的魅力，就來自於宛如歐式別墅般的迷人空間。

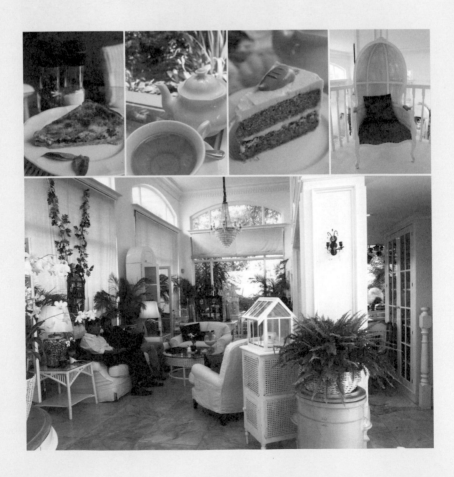

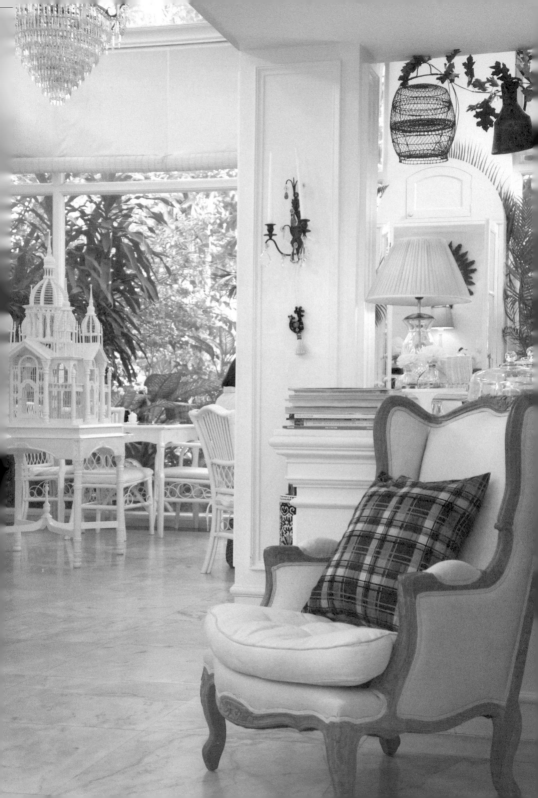

以白色家具打造的典雅風情

挑高的室內空間裡，看似隨性卻其實深具巧思的白色家具擺設，再搭配上鮮豔的坐墊、抱枕，還有為數不少的綠色盆栽點綴其中，不需要太多的華麗與誇張，自然而然就散發出一種典雅的舒適感，我跟許多人一樣，就是喜歡上這種自然卻又不做作的空間。

在設計的有如居家廚房般的櫃檯處，陳列著每日現做的蛋糕、鹹派等點心，選擇雖然不多，但都是自家烘培的，味道上嘗起來也帶手工製作的樸質口感，但對我而言，蛋糕還是太甜了些。挑完點心，別忘了一旁還有多種品牌的茶可供挑選。先行在櫃檯點好餐後，挑個自己喜歡的座位坐下，就可以好整以暇的開啟一段優閒時光。若想避開人潮，建議不妨在星期五中午前的時段造訪，比較容易可以挑選到自己喜歡的座位區。而若是真的對這裡的白色家具愛不釋手，這些家具也都是可以販售的，甚至還能針對客戶的需求客製化喔！不過，實際的價格，我從來沒打聽過就是了。

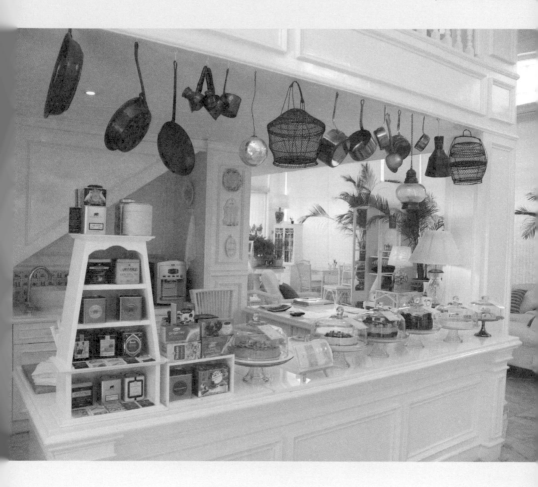

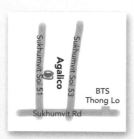

🏠 20 Sukhumvit 51, Bangkok

📞 +66 (02) 6625857

🕐 週五～週日 10:00 ～ 18:00

✉ www.agalico.co.th

📶 Free Wifi

ℹ BTS Thong Lo 站下車，從 1 號出口附近轉入 51 巷，約
5 分鐘步行距離可達。

Peony Teafé & Gallery
藝術氣息飄散的英式小茶館

綻放中的牡丹花不濃不豔，
只隱隱約約勾勒出它美麗的輪廓，
用淺淺的灰和淡淡的白，烘襯出英式風情，
就在這寧靜中品茶、賞畫吧！

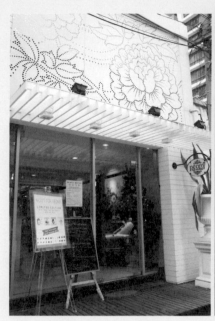
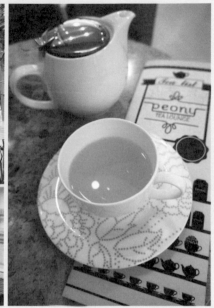

街頭上Café櫛比鱗次，但 "Teafé" 我可是第一次聽到，不
過從字面上來看，不難知道這是個將Tea與Cafe相結合的複
合字，當然是個喝茶的好地方。尤其是它還以帶有濃厚中國
印象的 "Peony(牡丹)" 為名，更讓人好奇它是家什麼樣的
茶館。

Peony 在 Saladang 商業區裡，離 BTS 站並不算太遠，雖然
取了個很具中國味的名字，整體卻是英式風格。牡丹花被精
巧地設計在店招、茶具上，也僅僅以淺淺的灰做為底紋，沒
有印象中的華貴豔麗色彩，看起來很具設計感，透著英式的
優雅氣質。

純白打造 舒適無壓的藝術品茗空間

茶館一進門處主要是點餐區和開放式廚房，只有擺放幾張桌椅。對我來說，重點是角落的展示區，擺放了店內販售的茶葉與茶具。如果想要當成禮物送人，也有專門的包裝盒，每樣都設計得小巧精緻，讓我也想帶幾盒回家。特別是採純白設計的這些展示櫃，都經過店家的精心布置，一個不小心就會逛上很久。

推開中間的玻璃門則可以來到天井，店家在這裡擺放了白色的休閒桌椅，如果想感受室外溫度與陽光的熱情，那待在這裡可是最好的選擇。再往內進入第三個區域是最主要的用餐區，如果是中午的時間過來，常常會遇到客滿的狀況，附近的上班族真的很喜歡來這裡午餐啊！裡面的空間寬敞不說，有幾桌特別規劃成可多人使用的大桌，非常適合同事、朋友聚餐。不過，另個原因可能是 Peony 在中午時段提供的商業簡餐，150 泰銖起跳、每天不固定推新菜色，就算天天來也可以有不同的料理吃，也難怪會客滿了。

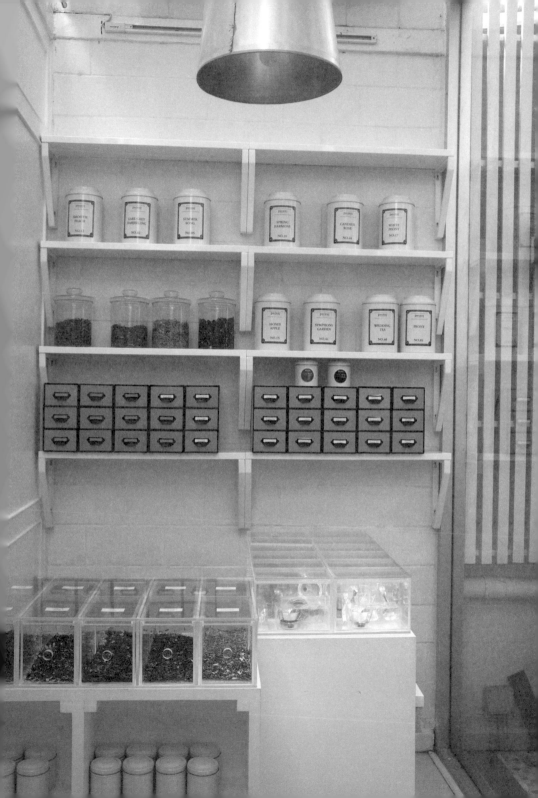

既然是以茶為主的茶館，店裡的茶葉種類自然不少，分為調味茶、中國茶、日本茶三大類。有點可惜的是，點來的茶品在茶葉的分量上似乎稍嫌不夠，香氣雖然足夠，但茶味就偏淡了。如果自己買茶葉回家泡，應該可以解決這樣的問題。Peony 另外還有個 "Gallery(畫廊)" 功能，每隔二、三個月，店裡就會更新牆面上來自泰國本土或國際知名藝術家的牡丹作品。用餐間還能賞畫，感染些藝術氣息。

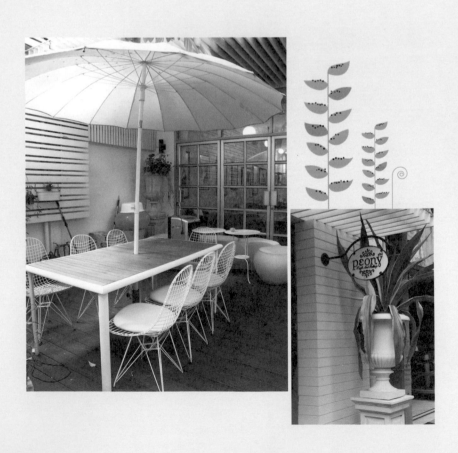

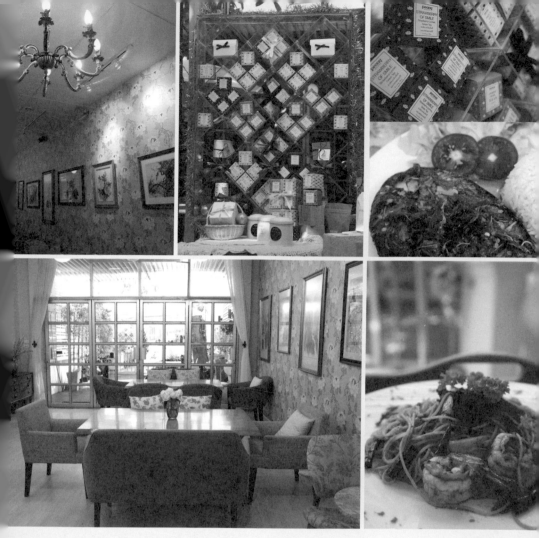

🏠 132/3 Soi Saladang 1, Silom Road, Bangrak, Bangkok

📞 +66（02）2355369

🕐 週一～週五 7:00 ～ 20:00 ／週六、週日 9:00 ～ 17:00

✉ http://www.peonyhouse.com/

📶 Free Wifi

ℹ MRT Silom 站或 BTS Saladang 站下車，轉入 Saladang
路後直走，看見 Tisco Tower 後左轉 soi Saladang 1 即
可抵達。

Cassia Café and Tea Room

白與藍交織而成的明亮清爽

明亮的晨光灑落，又是耀眼一天的開始，
在藍白交錯的清爽空間裡，
享用一份豐盛的早餐，
帶來元氣滿滿的一天。

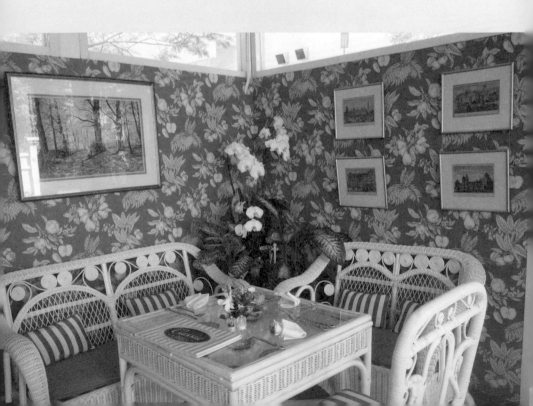

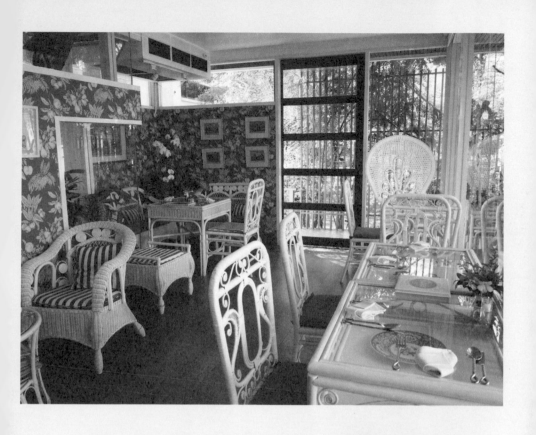

位於 Sukhumvit 31 巷的 Cassia 是
一處隱身在安靜角落的咖啡館。店
內的空間小小的，卻因為運用了白
色的編織家具和藍白碎花的壁紙，
而呈現出一種明亮清爽的氣氛，加
上大片大片透明落地玻璃所帶來的
透視感，讓人忽略了空間不夠大的
缺點。

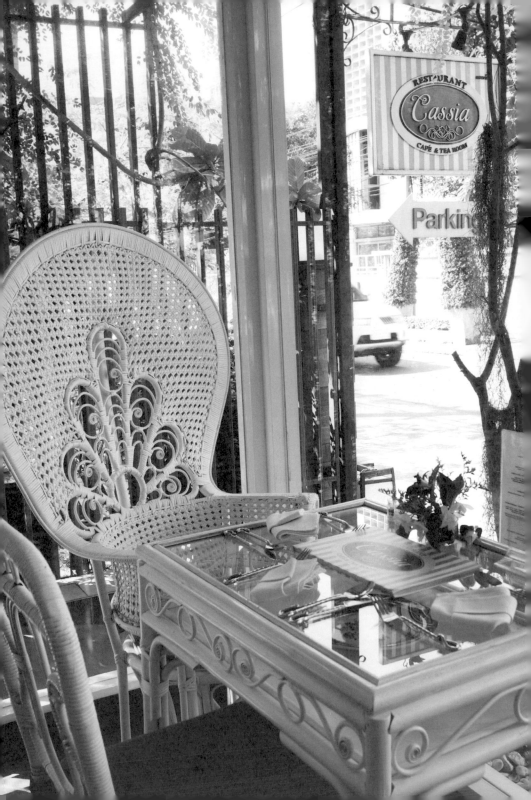

或許就是因為喜歡上這裡白天的明亮氣氛，儘管這裡晚上也有營業，但我總愛在早上剛開門的時候來訪。挑個靠窗、有張大大白色編織籐椅的座位，一面看著外面還不算炙熱的陽光，被人行道上的路樹篩落過後投射在地上的光影流動，一方面慢慢地享用一頓早餐，再配上一杯熱咖啡。對我來說，曼谷假期裡一定要具備的那種慵懶滋味，就在此時靜靜蔓延，然後又靜靜轉化成一天活力的開始。

其實，除了室內座位區之外，也可順著屋外後方的樓梯登上頂樓，那裡是和一樓室內截然不同的用餐空間。開放式的頂樓用餐區種植了大量的綠色植栽，遮掩掉不少酷熱高溫，成了晚餐時段熱門的座位區。可惜我是容易被蚊子叮上的體質，加上又沒有在晚餐時段來造訪過，所以還無緣體會在這區用餐的滋味。

甜鹹都美味的西式料理

這裡的餐點以西式料理為主，但種類非常多元，鹹派、義大利麵、沙拉、漢堡、三明治、歐式燉肉，還有專為素食者設計的餐食等等，每天還會推出不同的當日特餐。或者也可以跟我一樣，特別來這裡享用早餐組合。這裡的餐點分量都不少，但價格卻稱得上是經濟實惠，加上滋味也挺不賴的，因此也成為附近許多上班族中午用餐的選擇之一。

如果是下午的時候，我就會點份這裡自家烘培的 Scone 或每日限烤的蛋糕，搭配茶或咖啡。如果肚子再餓一點，就會點份下午茶組合，用料豐富的三明治搭配熱熱的 Scone，絕對有種飽足的幸福感！

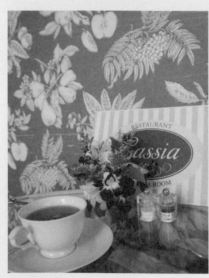

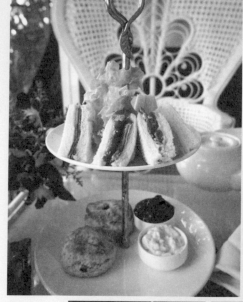

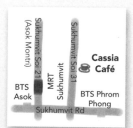

🏠 20 Sukhumvit 31 (Soi Sawasdi), Bangkok

📞 +66 (02) 6620325

🕐 週二～週六 09:00 ～ 22:00 ／週日 10:30 ～ 22:00

✉ www.cafecassia.com

📶 Free Wifi

ℹ 店址剛好位在 BTS Asok 和 Phrom Phong 兩站之間，從
任何一站下車皆可。然後沿著 Sukhumvit 路走，轉入
31 巷後繼續直走，約 15 ～ 20 分鐘可達。或者，也可
出捷運站後轉搭摩托計程車。

Thann
Restaurant
優雅卻不失輕鬆的美好食光

誰說走貴婦風格一定就是華麗風，
在充滿大自然元素的包裝下，
來當個具有知性和環保意識的貴婦，
在輕鬆的氣氛中，享受無壓的午茶時光！

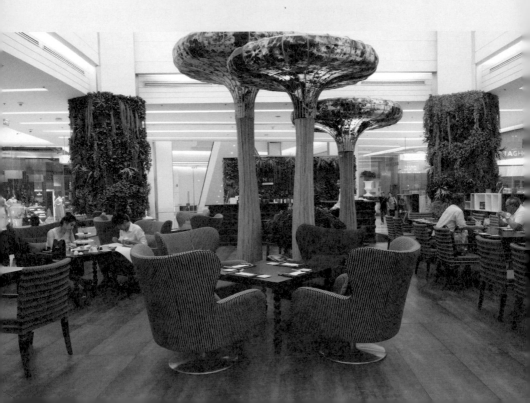

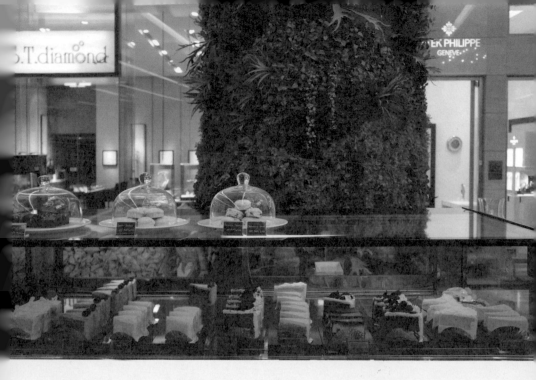

　　"Thann"是泰國最具知名度的SPA品牌,不僅在泰國境內具有高知名度,產品更是行銷到世界各地,台灣也有其據點。Thann擅長利用最新科技來製作含有高成分天然素材的保養品或精油等產品,因為質地溫醇、香味優雅自然,早已吸引一大批死忠的擁護者。旗下還有另一個"Harnn"品牌,則是強調百分百純天然的素材,同樣也是因為優良的品質,吸引不少人愛用。而"Thann SPA"則是融合了泰式與歐式的按摩技巧,加上自家的精油、護膚等產品,還有那低調簡約卻又具有強烈設計感的空間感,讓不少人深深迷戀。

在 SPA 界擁有一片天的 Thann 隨後也將觸角延伸至餐飲界，目前在曼谷總共有一間 Café 和一間餐廳。原本 Café 開設在 Gaysorn 百貨公司內，後來改遷至曼谷郊區的大型購物中心──Mega Bangkok 裡面。而 " Thann Restaurant" 則開設在曼谷熱鬧的 Siam Paragon 購物中心裡。

帶著彷彿朝聖般的心情，在 Siam Paragon 購物中心的 M 樓層裡尋找 Thann 餐廳的所在。挑高的 M 樓層北翼中庭空間裡，遠遠就看見彷彿是巨人國裡的大蘑菇造型燈具，忍不住就微笑了起來，Thann 餐廳的造型果然很搶眼啊！

善用大自然元素，營造優雅空間

總是喜歡強調自然元素的 Thann 在餐廳的空間規畫上，也依然秉持著這個原則。高達一層樓高的蘑菇聳立在餐廳中間，成為視覺上的焦點，卻又不至於顯得突兀。整體環境皆以大地色系為主，一整面的綠色植栽牆不僅營造出清涼感，也能感受到設計者對於維護大自然環境的一份心意。而濃濃東南亞風情的編織家具，則是特別挑選來自泰北山區少數民族 ── Leesor 族手工打造的精品，同時也為支持少數民族藝品盡了一份心力。

儘管採開放式的餐廳空間不大，透過自然素材的巧妙運用和搭配，營造出和諧的大自然氛圍，一股優雅卻又不失輕鬆的用餐空間，就在設計師的巧思之中，自然而然的暈染開來，並感染每位來此用餐的顧客，用輕鬆的心情，好好的享受一頓美食。

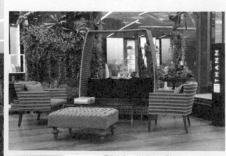

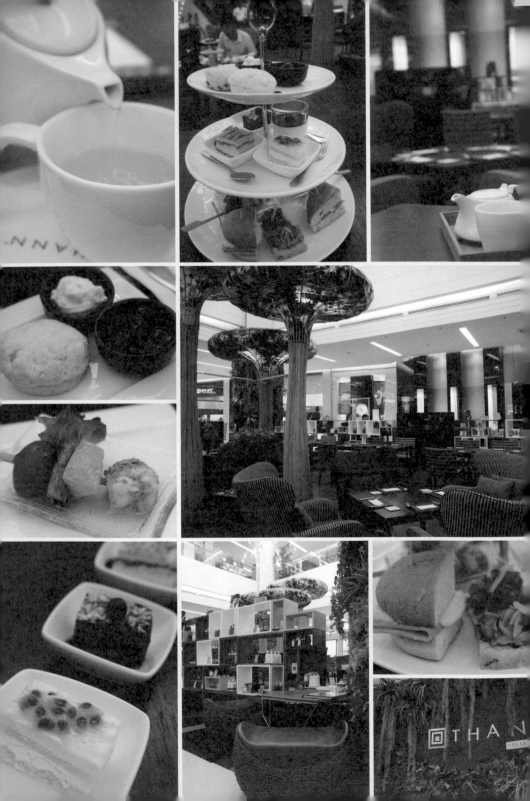

西方與東方的融合 激盪出美食新食感

就如同對自家 SPA 產品的謹慎與堅持，餐廳裡的餐點與食材同樣也是經過精心挑選設計而推出的。以法式料理的細緻烹調手法，靈活運用泰式香料所創作而成的料理，讓人初嘗之際，有種驚艷之感。

若是在下午茶時段前來，建議不妨點個三層英式下午茶套餐，兩個人一起享用分量剛剛好。三層套餐中由下而上依序是三明治、蛋糕與奶酪組合、每日現烤 Scone，一次品嘗到鹹口味的輕食，以及精緻的法式甜點，再配上一壺來自法國的紅茶或是泰國的傳統香草茶，就是一段足以令人回味再三的午后時光！

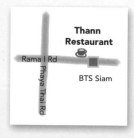

🏠 991 Siam Paragon Shopping Center Rama 1 Rd., Pathumwan, Bangkok（Siam Paragon 商場 M 樓）

📞 +66 (02) 1294438

🕐 週一～週日 11:00 ～ 21:00

✉ www.thann.info/restaurant.html

ℹ BTS Siam 站下車就可看到 Siam Pargon，走進商場的 M 樓層北翼區，即可抵達。

Audrey Café & Bistro
新古典風格氣息的庭園咖啡館

暈黃的燈光映照著粉白磚牆，烘襯出高雅古典氣質，
屬於法式的優雅氛圍，靜靜地在此間流洩穿梭，
晴朗無雲的美好時光裡，我在這裡品啜著特調飲品，
我的曼谷，原來也可以這樣地寧靜從容…

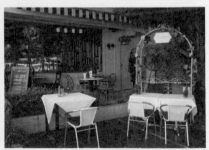

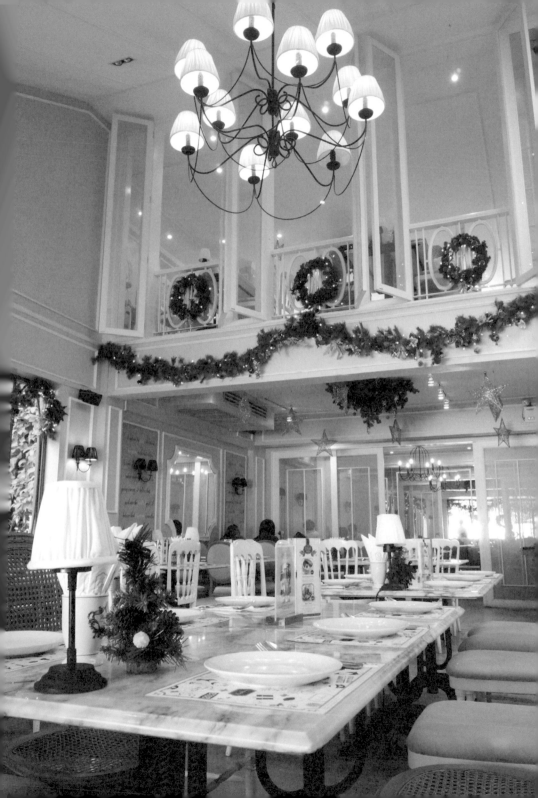

這是真的嗎？在餐廳用餐完後還有高爾夫專車送你直達 BTS
站？在曼谷，我還真發現有這麼一家餐廳有這種服務，雖然
並沒有親自享受到，但也夠讓我驚嘆的了。

這家 Audrey Café & Bistro 就位在 BTS 的 Thong Lo 站附近，
但從車站還需步行約十多分鐘，因此就衍生了接送服務。如
果你以為用餐的價格會因此水漲船高，倒是可以不必擔心，
這裡的餐飲價格和平常的餐廳比起來其實差不多。一道義大
利麵不到 200 泰銖，重點是餐點的味道不錯，也難怪經過時
常可見店內高朋滿座。而除了這家 Thong Lo 總店外，重新
改裝後 Siam Center 也有一家 Audrey 分店，可見它有多麼
受到當地人的喜愛。

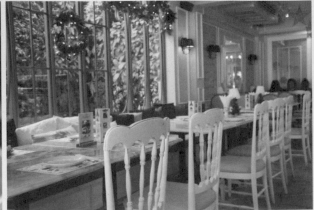

舒服氛圍的用餐環境

來到 Thong Lo 總店的這天正好進入聖誕季節，刻意挑了個靠窗的座位，靜靜欣賞著庭園內應景的裝飾。只見平常充滿綠意的前庭，已經妝點出聖誕氣氛，不但聖誕老人出籠了，紅、綠、金色的聖誕色彩也灑落其間，看起來好不熱鬧。讓我感到驚奇的，是桌上的紙餐墊也換上了聖誕與新年快樂的版本，讓人馬上置身歡樂的節慶中。能夠在細節上如此用心，也難怪這家餐廳會成功了。這時，耳邊傳來生日快樂的歌聲，原來，今天剛好有人來此舉行生日聚餐，店內的服務人員特別打扮了一番，用歌聲祝福壽星，也讓歡樂氣氛達到最高點。

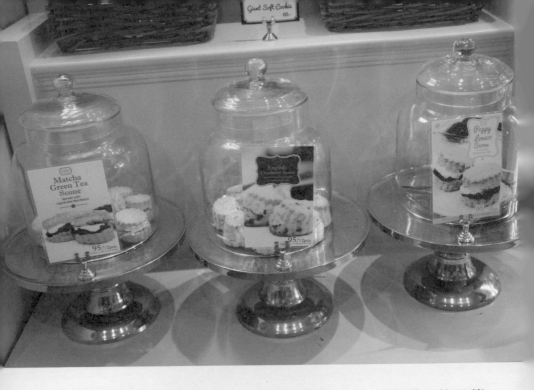

除卻了應景的聖誕裝飾，仍可看出 Audrey 的整體風格承襲法式新古典風格，線條優美的古典壁燈在白晝裡散發著暈黃的光線，讓粉白的牆面更添溫暖。半開放式的廚房區，則是由陶罐和木盤營造出充滿鄉村風的氛圍，檯面上還有奧黛莉赫本的經典劇照，和店名相呼應著呢！一進門處排放了許多時尚雜誌，一點也不擔心客人賴在店裡不走。值得一提的是，店內服務生的制服同樣也是新古典風格，不小心還以為自己闖進了女僕店，倒也十分有趣。

異國與創意泰式料理的火花

在這裡喝下午茶是一種享受，但我也很建議大家來此用餐。
餐點大約分為兩大主軸：異國料理與創意泰式料理，Menu
上親切地標註了英文，讓點錯菜的機率大大降低。最後，選
了鰻魚義大利麵和泰式麵點，看看兩大類料理到底是誰勝
出。鰻魚義大利麵很清爽，簡單的橄欖油搭上醃漬過的鰻
魚，口味鹹淡有致，讓每項食材展現出該有的原味，在大熱
天裡不失為一個好選擇。泰式麵點的主食是炸米餅，搭配的
是泰式酸辣湯品，除了時尚的擺盤外，沒有過辣的調味，對
於不擅吃辣的人來說真是一大福音。

品嘗完了主餐，既然是家 Café，接下來也毫不手軟地點了
一份 Cheese Cake 來享用。甜點的分量不小，蛋糕本身的口
感也夠扎實，不過，看著其他客人點的手工餅乾、Scone、
Chocolate Brownie 等，真讓我忍不住心猿意馬，想著下次
要來品嘗哪個才好。另外，還有店內有著美麗名字的各式飲
料，不僅也是來這裡絕不可錯過的。在晴朗無雲的美好時光
裡品飲著清涼飲品，真是再快意不過！

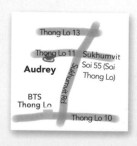

🏠 136/3 Soi Thong Lo 11, Sukhumvit 55, Bangkok 10110

📞 +66 (02) 7126667

🕐 週一～週日 11:00 ～ 22:00

📶 Free Wifi

ℹ️ BTS Thong Lo 站下車後，找到 Sukhumvit 55 巷
（又稱為 Thong Lo 巷）直走，看到 Thong Lo 11 巷之
後轉入即可抵達。

Greyhound Café
跨界演出 曼谷美食閃亮之星

換上剛買的小洋裝、高跟鞋，
走進一場融合東方與西方的美食時尚派對，
用我的味蕾，品嘗一次歡愉的饗宴；
然後，用一道甜點，畫上一個完美的句點。

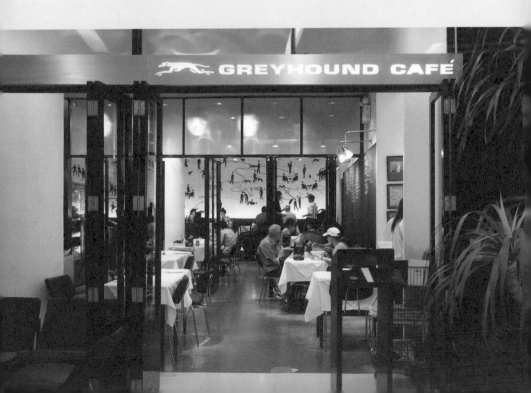

對曼谷流行有點概念的朋友一定都聽過 "Greyhound" 這個起源自曼谷的品牌，自從 1980 年開設了第一家店之後，很迅速的成為曼谷服裝界的代表之一。

1997 年，Greyhound 首次嘗試將觸角延伸到餐飲業，在 Emporium 百貨商場內開設了第一家 "Greyhound Café"，將服裝時尚感帶入空間設計理念中所呈現出來的樣貌，馬上就受到曼谷時尚界的注目，再加上由名廚 "Torsit Sarisdiwongsee" 所設計規劃的美食菜單，瞬間讓 Greyhound Café 成為曼谷最熱門的餐廳之一，也讓跨界演出的 Greyhound 贏得了許多的掌聲。

如今，在曼谷各地區已經有了八家分店，2011 年還將觸角延伸至海外，短短不到兩年的時間在香港也設立了三間分店，而且生意和曼谷各店一樣興隆。

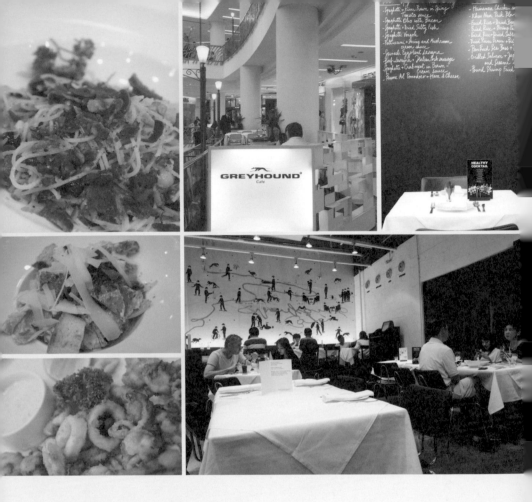

豐盛的料理 美味滿分

儘管 Greyhound 近年來在曼谷已經開設了不少分店，而
且每間店的裝潢也都各有特色，但我最愛造訪的還是位於
Emporium 百貨裡的第一間分店，除了因為自己愛逛這家百
貨之外，也是因為喜歡這邊具有時尚感卻又不失輕鬆的用餐
氣氛和空間，就算是一個人用餐，也不會覺得有格格不入的
彆扭感。

這裡的餐飲內容頗豐富，除泰式料理之外，也有義大利麵、三明治、沙拉、漢堡等西式餐點，而且味道都相當不賴。一個人來的時候，我會點份帶有泰式風格的義大利麵搭配上這裡特調的冰紅茶，就是相當完美又具有飽足感的一餐。冰紅茶可算是這裡的招牌，連冰塊都是用紅茶冰鎮而成，從第一口到最後一口的滋味都相同，不會因為冰塊融化而沖淡了滋味。

人多的時候，就很適合從前菜開始一道道點起，大夥一起分著吃，可以品嘗許多不同的料理，像是炸花枝，就是一道我很愛的前菜，外酥內軟的口感，擠上泰國小顆檸檬的檸檬汁，微酸的口感把食材本身的鮮甜滋味烘托得更明顯。另外，炸雞翅、蝦醬炒飯、牛肉漢堡也都是很受歡迎的料理。

甜點也是令人無法忽視的主角

既然稱之為 Café，除了餐點之外，飲料和甜點也都相當有
看頭，光看下午茶時段所吸引而來的人潮，就不難想像甜點
的受歡迎程度。

這裡的蛋糕都是師傅們每天新鮮製作，有時候也會推出季節
限定的單品，某些熱門的口味往往還沒到晚餐時間就已經消
售一空。或許就是因為甜點太受歡迎了，不少顧客都是專程
為甜點而來。為了滿足這些喜愛甜點的客人們，2010 年開
始，Greyhound 不僅將甜點部門獨立出來，更在 J Avenue
購物商場和 Siam Paragom 購物中心裡陸續開設了以甜點和
飲料為主的 Sweet Hound，以更多樣化的甜點滿足嗜甜的消
費者。

除了 Greyhound Café 和 Sweet Hound 這兩間店，在 Siam
Paragom 也開設了另一家 Another Hound，走的是比較高檔
精緻的路線，提供泰國與義大利菜色為主的多元美食。

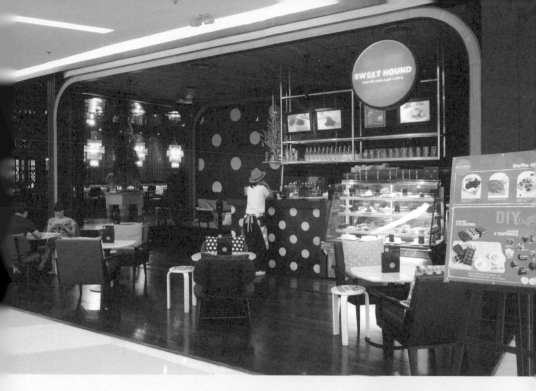

BTS Phrom Phong
Sukhumvit Rd

Greyhound
Café

Sukhumvit Soi 24

🏠 Sukhumvit Soi 24, Sukhumvit, Bangkok（Emporium 商場2樓）

📞 +66（02）6648663 / +66（02）6648665

🕐 週一〜週日 10:00 〜 21:00

✉ www.greyhoundcafe.co.th

📶 Free Wifi

ℹ BTS Phrom Phong 下車，捷運站有天橋可直接連結
Emporium 購物中心的 M 樓。

Lenôtre

法式甜點聚集的甜蜜王國

古銅金，彰顯著尊榮與不凡，
謎樣紫，隱約散發出貴族氣息，
管它是矯揉造作，抑或是故作姿態，
這，就是我的 Style⋯⋯

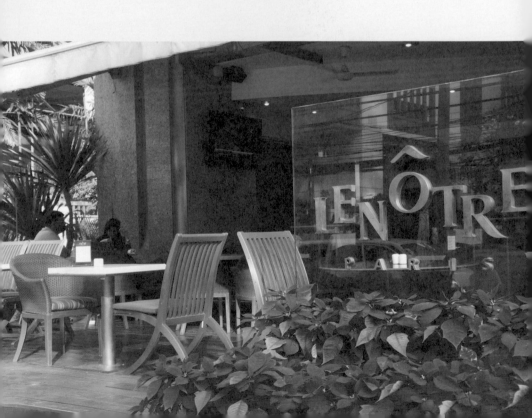

要說曼谷現在最流行的時尚甜點，大概非馬卡龍莫屬！來自法國的這道小點心，同樣風靡全台，在曼谷，小至街邊麵包店、大至五星級飯店都能買到它。在台灣猶如貴婦等級的馬卡龍，到了曼谷可就平民多了，在好奇心驅使下，我也不免俗地跑了幾家甜點店，實際嘗嘗這超夯甜點。

Lenôtre 是法國著名餐廳，第一家店店址就位在巴黎，之後陸續推展至其他國家，2003 年設立曼谷分店。目前 Lenôtre 在曼谷已經有兩家分店，一家位於 Langsuan 路 Natural Ville 飯店一樓，另一家則在 Siam Paragon 的 G 樓層。我選擇來到 Langsuan 分店，避免在下午時段遇上逛街人潮。

由於是在 Natural Ville 飯店內，因此這裡也提供早餐，早點
來的話就會看到住客們正享用著自助早餐。用餐分成室內與
室外兩大區域，兩處的用餐環境大不相同。室外區的藤椅、
原木椅看起來優閒輕鬆，開放式吧台也讓人感覺熱情又有活
力。進到室內區，則開始感受到法式餐廳的尊貴嚴謹，從帶
位的禮儀到餐具的擺設處處都講究。

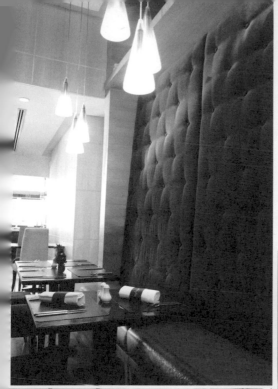

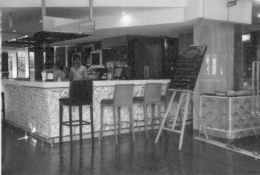

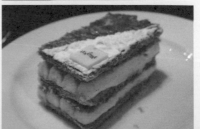

令人難以抉擇的法式甜點

為了營造高質感，這裡採用貴族般的紫色與古銅金配色，即使是再隨性的人，大概也都會跟著輕聲細語了起來，不自覺地加入貴族的行列。法式甜點是此行重點，Menu 上滿滿的甜點名稱實在讓人難以抉擇，不過，Drink List 上的法式可可飲品就沒這困擾，光從字面上就可以幻想出它的美味。最後，決定以法式千層做為甜點，另外再點上幾顆馬卡龍當陪客，配上一杯法式冰可可！

我自己很喜歡法式千層的口感，再者，無論是千層或是卡士達醬的處理都是學問，只要中間環節出了小差錯，口感便差了十萬八千里。這裡的法式千層賣相極佳，但吃起來的口味並不特別令人驚艷。馬卡龍則是相當平價，外帶五顆就有小

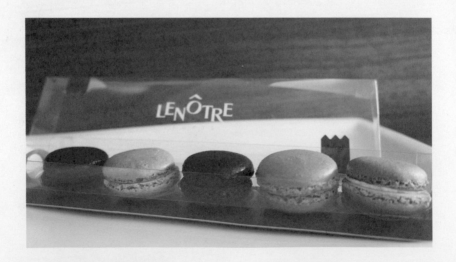

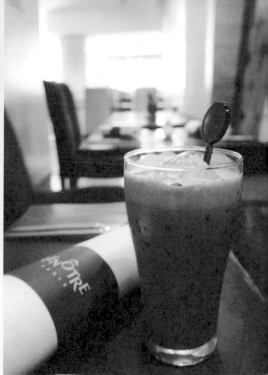

禮盒裝著，顏色和我們常見的糖果色有很大差異，色彩較為濃重。在口味上算是鮮明，外層酥脆、內部柔密。最令人激賞的是法式冰可可，雖然在冰塊融化後味道淡了些，還是可以喝到可可的高級感，這杯花得很值得！

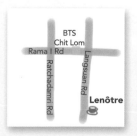

🏠 61, Langsuan Rd., Lumpini, Pathumwan Bangkok
（Natural Ville 1 樓）

🕐 週一～週日 6:00 ～ 24:00

📞 +66 (02) 2507050 轉 1

✉ http://www.lenotrethailand.com/

ℹ BTS Chit Lom 站下車，轉入 Langsuan 路後直走，約 10 分鐘即可抵達。

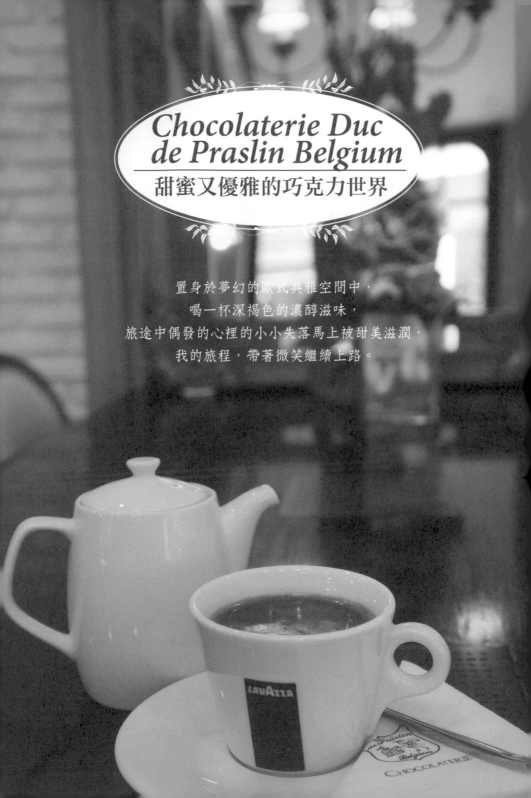

Chocolaterie Duc de Praslin Belgium
甜蜜又優雅的巧克力世界

置身於夢幻的歐式典雅空間中，
喝一杯深褐色的濃醇滋味，
旅途中偶發的心裡的小小失落馬上被甜美滋潤，
我的旅程，帶著微笑繼續上路。

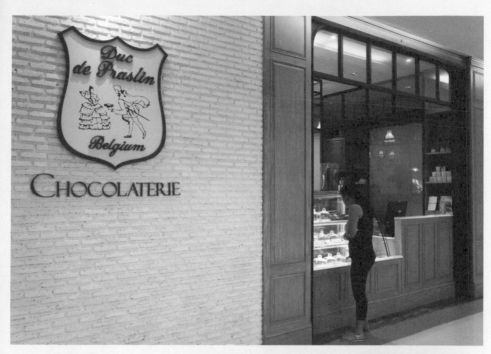

近幾年來，曼谷地區有不少甜點專賣店興起，以來自比利時的巧克力為主打的 Chocolaterie Duc de Praslin Belgium 也是這股風潮中的其中之一。

坐落在綜合商業大樓一樓的面對著人行道和馬路這面的外觀看起來頗為低調，若沒有特別注意，也許就會擦身錯過。不過，對我這個無時無刻張開雷達自動搜尋的巧克力迷來說，招牌上的名字就夠吸引我的了，怎容輕易放過呢！

不算太大的店裡因為陳設的桌椅不多，反而有一種寬敞的錯
覺。純白的磚牆搭配歐式宮廷線條勾勒出來的絨面椅子、深
色沙發和原木桌子，還點綴以金黃色的水晶吊燈，少了一點
甜點店常有的夢幻甜蜜感，卻多了宛如貴族般的氛圍，應該
也是許多女孩們喜愛的空間。

療癒系的甜蜜滋味

這裡的 Menu 很單純，數款冷、熱的巧克力飲品、咖啡、茶
等，甜點的部分有現烤的鬆餅、色彩鮮艷的馬卡龍和蛋糕
等。

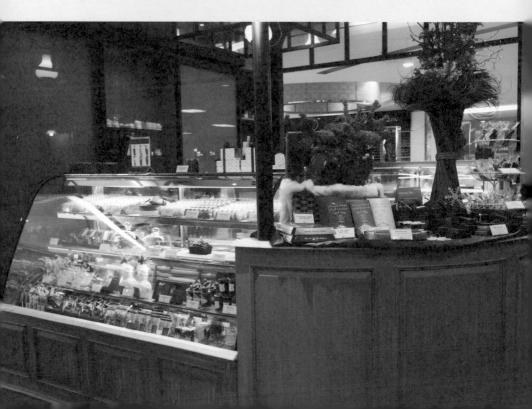

雖然曼谷的高溫比較適合來杯冰涼的飲品,不過這裡的冰巧克力對我來說,似乎有點太過甜膩了,巧克力的香氣反而因此被掩蓋住,相比之下,我還比較喜歡熱巧克力的表現。濃郁滑順的口感中有十足的巧克力香氣,瀰漫在口腔內久久不散,讓人不自覺從心裡洋溢起一股溫暖的幸福感,巧克力的療癒效果,在這款熱巧克力中發揮得淋漓盡致。而若是想要品嘗馬卡龍或蛋糕等甜點,則比較建議還是點杯口感清爽的茶或黑咖啡來搭配較適合。

除了可現場享用之外,店裡也販售許多包裝精美的巧克力小禮盒,有不同口味的巧克力豆、或是沖泡式的巧克力粉,小巧精緻的包裝還融入了泰國的元素,拿來當作伴手禮送給親朋好友,想必也會深受歡迎。

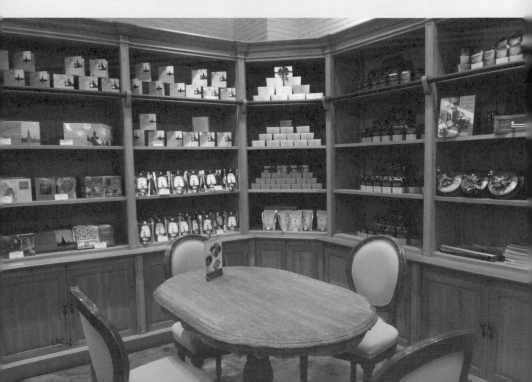

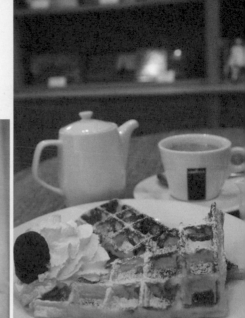

Chocolaterie

Sukhumvit Soi 31

BTS
Phrom Phong

Sukhumvit Rd

Sukhumvit Soi 24

🏠 571 Sukhumvit Soi 31, Watthana, Bangkok
（RSU Tower1 樓）

📞 +66 (02) 2583200

🕐 週一～週日 09:00 ～ 20:00

ℹ️ BTS Phrom Phong 站下車後，沿著 Sukhumvit 路往
Asok 站的方向走，約 3 分鐘步行可達

Moulin

一場下午茶的華麗冒險

有那麼一瞬間，我以為自己掉進《藝妓回憶錄》漩渦中，
望著顧盼生姿的和服美人，差點忘了自己身在曼谷，
今天，我要暫時和泰國說掰掰，
在 "Fusion" 風格中，與華麗的下午茶相會。

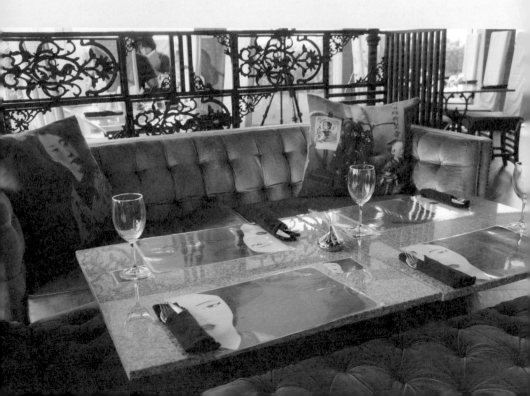

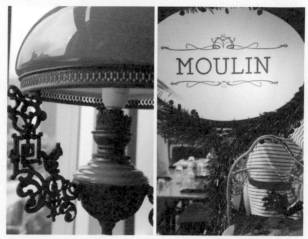

"Moulin Rough（紅磨坊）"以華麗絢爛聞名全球，位於曼谷的 Moulin 以此為概念，打造了一處結合餐廳與 Bar 的所在。餐廳的整體設計上融合多國風格，溫雅婉致的西式古典線條在燈具、裝飾架上展現著，另一方面，桌上的餐墊與椅背已經被滿滿的藝妓風情所點綴，猶如掉進《藝妓回憶錄》的漩渦之中，令人震撼不已。

久聞 Moulin 的下午茶奢豪又不失雅致，特地找了一天來到 Siam Discovery 這座商場，這裡的 6A 樓層被設定為美食餐廳區，想一家家吃遍還得花上些時間。不過，首要目標已經確認無誤，這次就先往 Moulin 邁進，其他餐廳就留待往後一一挑戰。

明蝦牛排全上桌　驚人的下午茶饗宴

會特別挑上這裡，當然就是想一嘗眾人心目中最高檔的下午茶，據說同樣是英式三層的 High Tea，但鹹食的部分它硬是要比別人給力，獻上了明蝦、牛排、魚排等不遜於正餐的餐點。只不過，人算不如天算，為了享受高檔下午茶而特別餓著肚子來的我，看見 CP 值超高的超值午餐組合之後，馬上忘了自己的初衷，毫不猶豫地點了起來，稍微讓幾個月來的泰國胃 Refresh 一下。

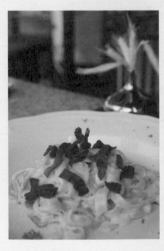

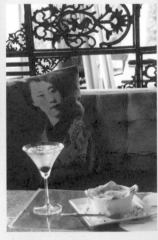

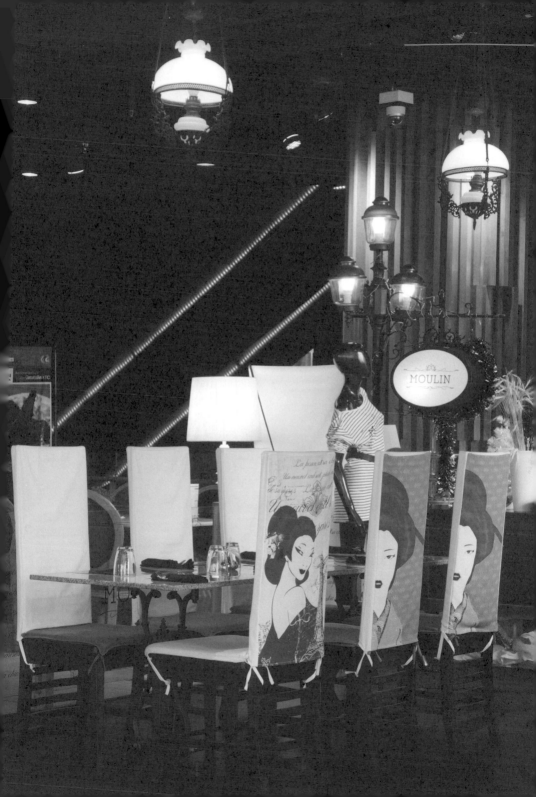

這裡所提供的是偏西式的 Fusion 料理，調理的方式簡單健康、保留食材原味，也沒有過重的調味，吃起來相當爽口。海鮮食材很新鮮，蝦肉的甜度和彈性都很不錯，與烤櫛瓜一起食用更是絕配！培根蛋黃義大利麵一上桌就是「濃、純、香」，讓向來習慣吃橄欖油清炒義大利麵的我，也不禁多嘗了幾口。當我的午餐接近尾聲，旁邊桌子也逐漸熱鬧起來，傳說中的英式三層 High Tea 上場，最上層竟然整齊地排放著明蝦和牛排，只可惜，這是隔壁桌的菜啊！

餐後的甜點我選了布朗尼佐香草冰淇淋，微熱的布朗尼流淌著微化的巧克力，和著杏仁片的香氣一併送入口中。再試試加上香草冰淇淋，冰與熱的雙重口感同時在口中竄流，實在很過癮。要特別說明的是，Moulin 在 Siam Discovery 的店自 2013 年 4 月起遷至 BTS Thong Lo 站附近的 @No.88 商場，如果你也想來場下午茶的華麗冒險，可別走錯了地方！

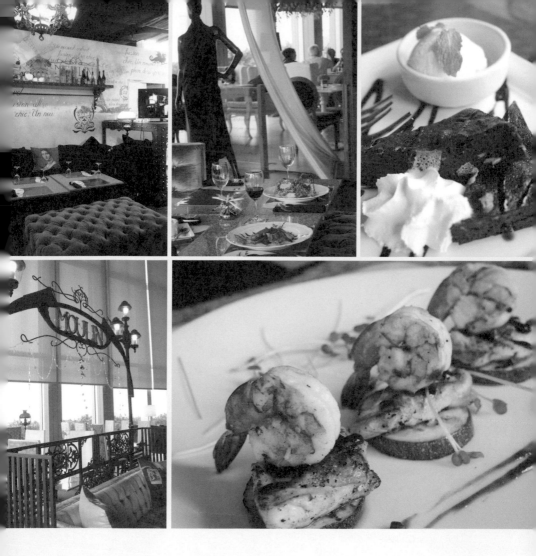

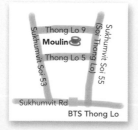

🏠 Thong Lo Soi 5, Bangkok (@No.88 3F)

📞 +66 (02) 7129348

🕐 週一～週日 11:30 ～ 14:30，17:30 ～ 23:00

ℹ️ BTS Thong Lo 站下車，轉入 Thong Lo 巷後直走，再轉
入 Thong Lo Soi 5 可抵達 @No.88 大樓，直上 3 樓即達。

Vieng Joom
On Teahouse

洋溢著異國情調的粉紅茶館

一抹粉紅輕掃曼谷街頭，
它象徵著甜美的愛情、濃烈的情感，
來自印度的異國情調漫步其間，
愛情，正慢慢滋長著……

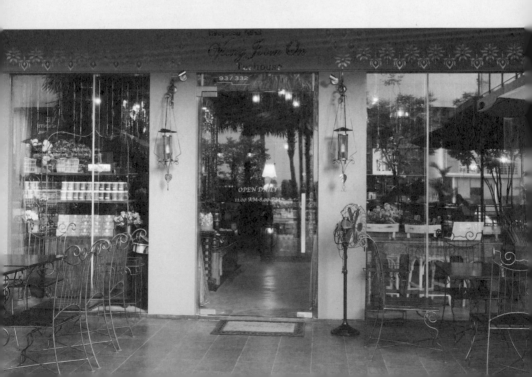

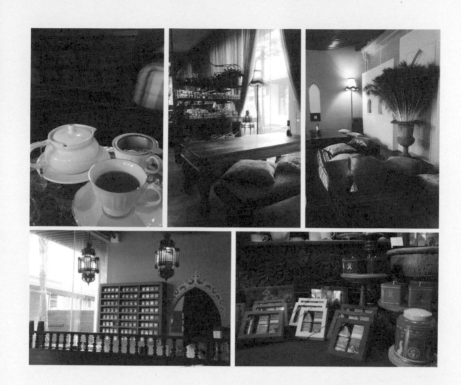

這是一家看過一次就無法忘記的茶館，第一次是在泰國清邁見到它的蹤影，留下深刻印象。再一次與它相見，竟是在繁華的曼谷街頭，再度讓我的雙眼為之一亮，原因無他，單是那甜蜜的粉紅外裝，就足以讓人一見難忘。

它是 "Vieng Joom On Teahouse"，在泰國的清邁與曼谷各有一家分店，兩家最大的共通點，就是它以印度 "Jaipur(齋浦爾)" 為藍本所打造的飲茶空間。Jaipur 這座城市最大的特色，就是擁有「粉紅城市」的美名，粉紅色的宮殿和房屋，讓它化身為粉紅國度，更吸引許多女性觀光客。

粉紅色調的調劑品

在這麼浪漫的情懷下，店內的照明相對地較為幽暗，民族風立燈透出溫暖光線，暈染出慵懶氣氛，也讓心情更加放鬆了些。

感受完店內空間，還是要嘗嘗這茶館裡的主要商品——茶。在清邁試過名為 "Chiang Mai" 的茶，來到曼谷要試什麼好呢？大型茶罐堆砌起的茶罐牆看起來氣勢十足，旁邊展示櫃上則貼心地提供試茶瓶，除了茶的名稱，調味茶添加的內容物也說明得一清二楚。有些茶名取得奇怪，如一千零一夜，從字面上也無法得知真正風味，只得從標示與香氣中探知自己的喜愛程度。

沒有考慮太久的時間，挑了招牌的 "Vieng Joom On"，上桌之後也才發現，連茶湯顏色也略帶粉紅色，非常有始有終。除了有好喝的茶之外，我也很喜愛這裡提供的輕食點心。簡單的水果沙拉搭配特調沙拉醬，完全採健康取向，沒有太多人工添加物，走自然、養生路線。用完餐、品完茶後，不妨在商品區裡逛一下，就算不買茶，欣賞店裡的商品陳設和包裝設計也很有意思呢！

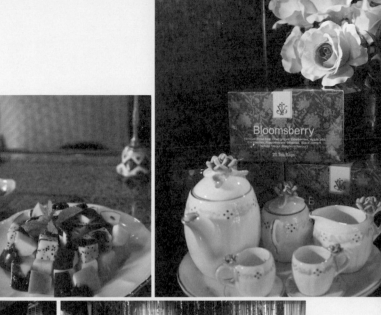

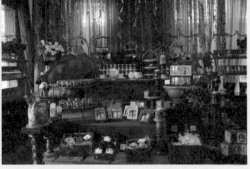

BTS Phrom Phong
Sukhumvit Rd

Sukhumvit Soi 24

**Vieng
Joom On
Teahouse**

🏠 93/332 Sukhumvit 24, Klongton Klongtuay, Bangkok
（The Emporioplace 1 樓）

📞 +66 (02) 1604342

🕐 週一～週日 11:00 ～ 22:00

✉ http://www.vjoteahouse.com/

📶 Free Wifi

ℹ BTS Phrom Phong 站下車，轉入 Sukhumvit soi 24 後直
走可見到 The Emporio Place 的標示，店面位於 1 樓。

自在愜意
飲咖啡
Chapter 2

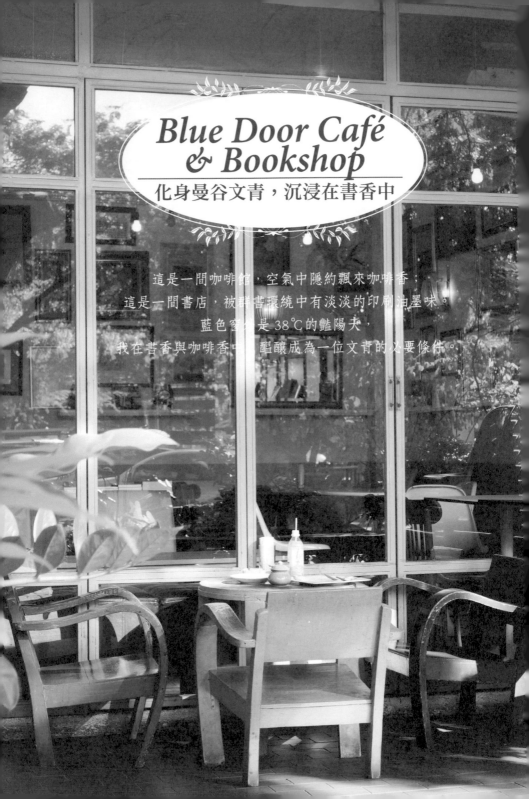

Blue Door Café & Bookshop

化身曼谷文青，沉浸在書香中

這是一間咖啡館，空氣中隱約飄來咖啡香；
這是一間書店，被群書環繞中有淡淡的印刷油墨味。
藍色窗外是 38℃ 的豔陽天，
我在書香與咖啡香中，醞釀成為一位文青的必要條件。

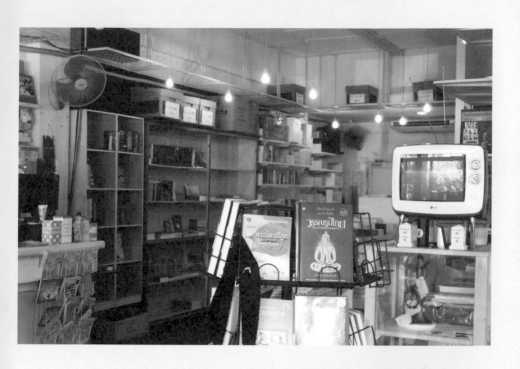

在餐廳、酒吧、小商場、特色商店林立的
Thong Lo 區閒逛成了這幾年造訪曼谷所養成
的習慣之一。每一次沒有目的地的走逛，總
是能輕易發現令人眼睛為之一亮的店家。和
Blue Door 的邂逅，也是因為如此。

初看到 Blue Door 的店名，腦袋中閃過的是易
智言導演的國片《藍色大門》海報的畫面，
雖然知道關聯性不大，卻也忍不住停下腳步
從店門外頭多張望了幾眼，隔著玻璃門窗看
進裡頭，有一面面的書牆，也有看似優閒的

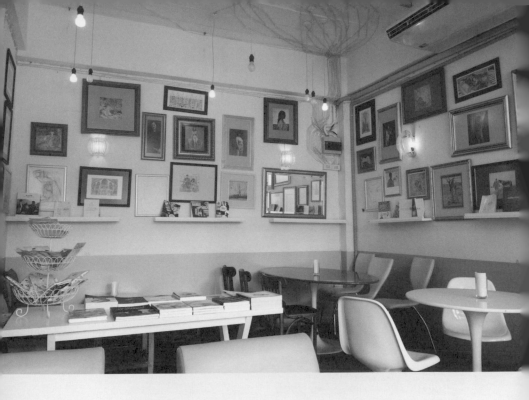

座位區，按耐不住好奇的念頭，決定推開門一探究竟。

原來，這是一間複合式商店，剛進門的那一區是書店區，右手邊那一區則是一處可用餐、喝飲料的 Café 區。曼谷這幾年的發展和台北有點類似，獨立書店的生存空間被大型連鎖書店擠壓之後，有越來越稀少的趨勢，所以當看到這個小巧又有點復古的書店空間時，難免讓我有一種似曾相識的淡淡懷舊感，儘管書區裡陳列的是對我來說宛如天書般的文字。不過，再仔細逛了一下發現，除了泰文書，也有一些英文書籍，而且還有位西方人正拿本書坐在書架前的懶骨頭椅子上讀的正入迷呢！

懷舊情懷中的安心舒適感

走入右邊的 Café 區，挑了個靠窗的位置坐下。四周的環境沒有過多的裝潢，有點粗糙質感的天花板被滿是燈泡電線的線條刻劃出一種藝術的趣味性，牆上的攝影作品看似隨性的擺放卻成了吸睛的重點之一。看起來有種年代滄桑氣氛的空間中，卻莫名地讓我被外頭陽光曬到浮躁的心情沉緩了下來，一股安心舒適的感覺油然而生。

點杯沁涼的泰式奶茶，隨手翻閱放在一旁供人取閱的雜誌和書籍，幾乎來這裡的顧客都很自在的享受在這邊所營造出來的閱讀氣氛。但，更令人愉悅的是，這裡的供應的飲料也都相當有水準。以這杯泰式奶茶為例，恰到好處比例的奶水、煉乳、茶和糖的組合，入口溫醇，奶香中有微澀的茶感，卻又不會掩蓋住茶本身的香韻，是我愛的滋味！

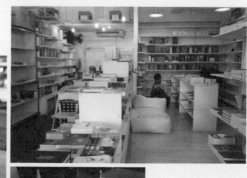

多元經營 讓書店更活潑

除了飲料之外，觀察發現，儘管已經過了用餐時間，也有不少顧客坐下來享用餐點。這裡的餐點以泰式料理為主，多半以客飯的形式供應，價格也不貴，點一客打拋雞肉飯再加杯飲料，一百多泰銖出頭而已。另外，還有個甜點也很吸引我的目光，那就是用豆漿所做的冰淇淋，可惜我才剛結束午餐時間不久，肚子實在容納不下，下次有機會再來嘗嘗這裡的餐食和甜點好了。

結帳時，和猜想應是老闆娘的女士閒聊了幾句，經她告知，每個星期五的晚上，這裡也會舉行小型的音樂會，邀請不同的音樂創作人在此和民眾近距離的分享音樂，分享創作心情等等。

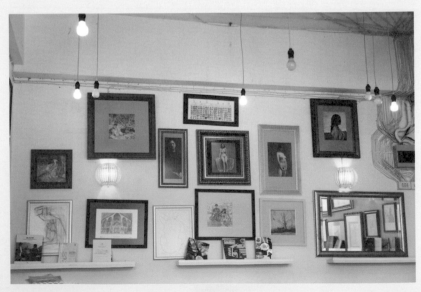

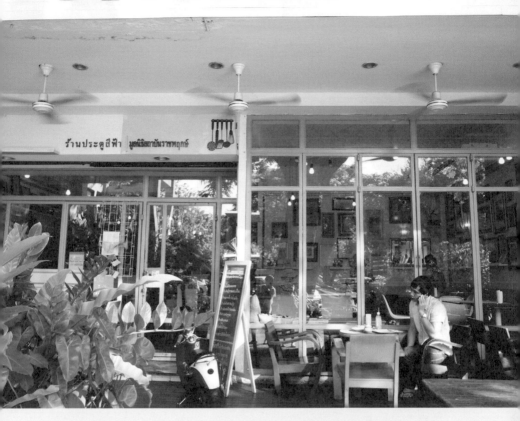

我想，就是透過這樣多樣化的經營方式，營造出店家本身的
特色，也才能讓這種小型書店永續經營的方法之一吧。

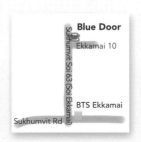

🏠 3 Ekkamai soi 10 Sukhumvit 63, Bangkok

📞 +66 (02) 7269779

🕐 週一～週六 11:00 ～ 23:00 ／週日 11:00 ～ 24:00

ℹ️ BTS Ekkamai 站下車，在 Soi 55 巷口轉搭摩托計程車，
　 或是步行約 20 分鐘可達。

Kuppa Tea & Coffee

咖啡、美食交織成的享樂篇章

裝咖啡生豆的麻布袋散落在咖啡館的角落，
就如同空氣中飄來的咖啡香一樣的自然而然。
白天，品咖啡；夜晚，享美食，
同樣空間裡，不同時段不同享樂，就是曼谷的咖啡時尚！

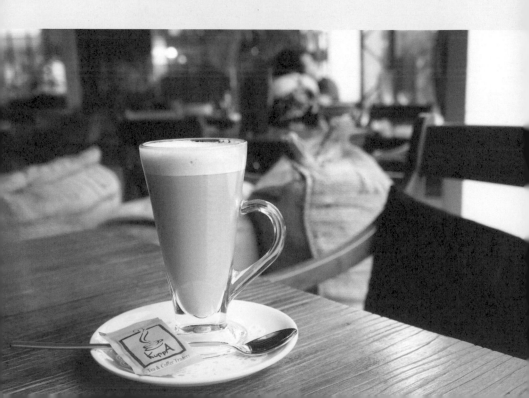

聽聞 Kuppa 的名氣早已好一段時間了，據說從 1998 年開幕以來，就成為曼谷的時尚咖啡館之一，甚至也被一些英文媒體刊物報導，成為前往曼谷必訪的咖啡館之一，但不知怎麼的，每次總是缺了那麼一點點機緣，無緣一訪。

若真要歸咎為什麼老缺了那麼一點機緣的主因，地點其實是一大因素。其實 Kuppa 就位在熱鬧的 Asok 區，只是所在的位置對於我這個向來依靠大眾捷運工具和雙腳來移動的人來說，從捷運站出口得走上十五分鐘左右，還是有那麼一點不順暢，加上那條路上除了旅館之外，似乎也沒有其他好逛的地方。不過，這次剛好住在 Asok 站附近，說什麼也要找機會來喝杯咖啡才行．

全天候早餐 大分量超過癮

非假日的白天時段裡，占地空間頗為寬敞的 Kuppa 沒有太多的人潮，配上空氣中飄揚的慵懶爵士樂，格外有一種輕鬆的氣氛。一踏進門，就忍不住喜歡這裡呈現出來的氛圍。

這裡的早餐 Menu 很精彩，種類頗多內容也相當豐富，而且全天候供應，很適合像我這種度假時喜歡睡到自然醒的旅人。看著厚厚的一本 Menu 研究了很久之後，和友人各自點了份早餐當 Brunch，也加點了杯熱拿鐵先來暖暖胃。

端上桌的熱騰騰早餐分量大的超出我的預期，驚呼之餘，更發現不只是分量大，還非常的美味啊！剛烤好的歐式麵包散發自然的麥香，搭配奶油和果醬就很好吃。烤馬鈴薯炒洋蔥和蘑菇，搭配西班牙火腿和炒蛋，也讓人忍不住一口接一

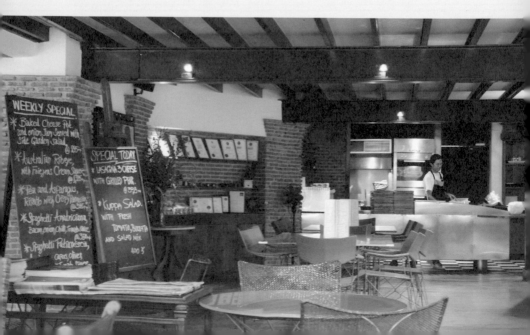

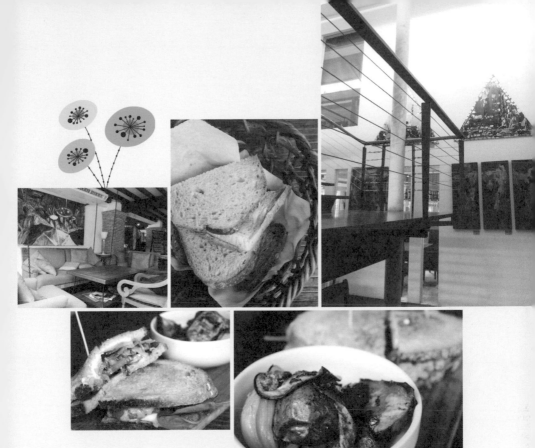

口，吃的肚皮都鼓了起來。而另外的烤蔬菜三明治更是到現
在都令我們回味再三，烤過的甜椒、茄子等散發出自然的食
材甜味，用一點義大利的 Basamico 醋來提味更是加分不少。
終於能夠知道，為什麼曼谷友人會這麼推薦這裡的早餐了！
和早餐相比，咖啡似乎就有點落居配角的角色了。也許因
為這次點的是熱拿鐵的關係，固定比例的牛奶、奶泡與
Espresso 平穩的表現，反而沒有讓人驚豔的感覺，但仍舊不
失為是一杯好咖啡。

多元餐飲文化 打造專屬流行時尚

這幾年 Kuppa 的經營也開始嘗試多角化，除了本身的咖啡館之外，不斷研發創新的美食也成為曼谷飲食界的潮流之一，尤其到了晚上時分，許多打扮光鮮入時的男女相聚於此，品嘗各種無國界創意美食，佐以一杯香檳或紅、白酒，氣氛熱絡直到午夜方歇。據說，星期五或假日的夜晚，沒有事先訂位的話，幾乎不得其門而入呢！

而除了餐點和咖啡都各具特色之外，Kuppa 也推出了客製化私人派對之類的服務。另外，在餐廳後方還有一棟建築物，是 Kuppa 近年來推出的 SPA 館，提供美髮與美體等服務，生意也相當不錯。

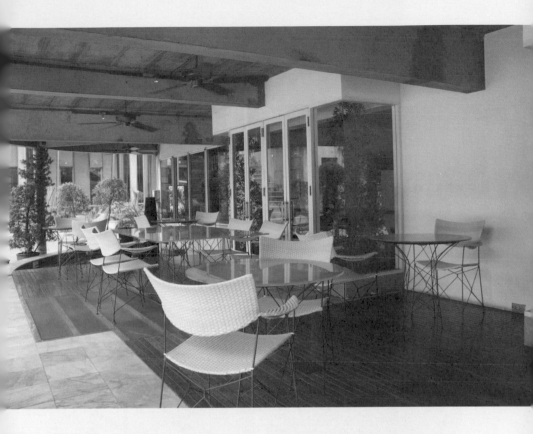

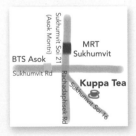

🏠 39 Soi Sukhumvit 16, Sukhumvit Road, Klongtoey Bangkok

📞 +66 (02) 2591954 / +66 (02) 6630450

🕐 週一～週日 10:00 ～ 23:00

✉ www.kuppa.co.th

📶 Free Wifi

ℹ BTS Asok 站下車，步行過了 Rachadaphisek 路口右轉直
行約 200 公尺，然後左轉入斜插的 Soi 16 巷口，再繼
續直行即可抵達。步行時間約 15 分鐘。

iberry
泰國人氣第一的手工冰淇淋

一整排的繽紛色彩，
光看一眼就有和外頭藍天一樣的好心情，
再把這些七彩一口口送入嘴裡，
我的心，雀躍地就像要飛了起來！

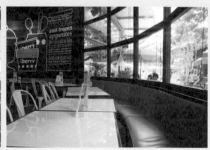

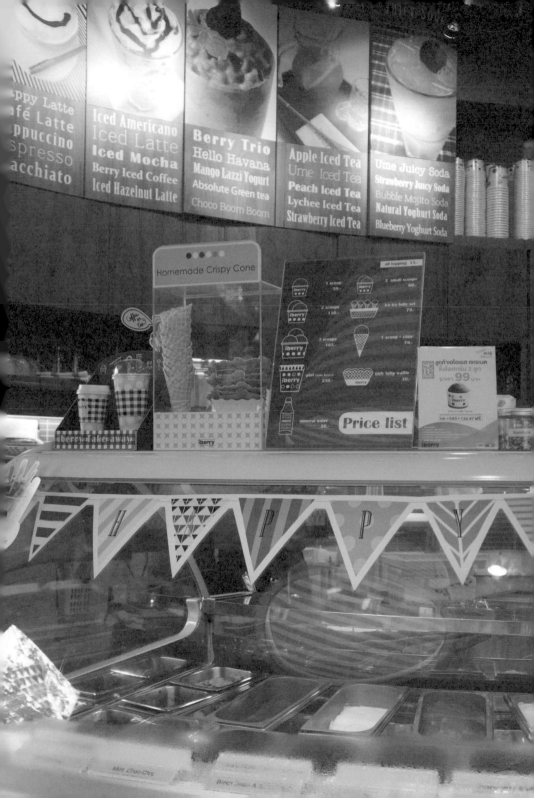

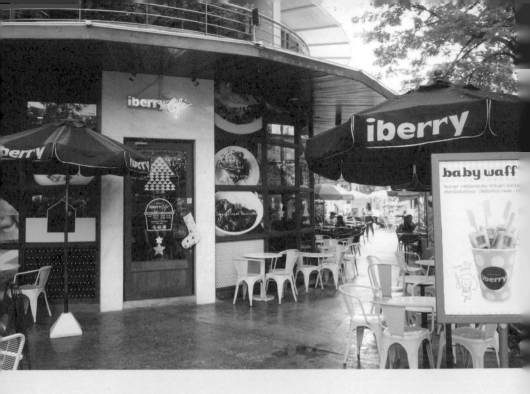

iberry 是泰國第一家標榜手工冰淇淋的專賣店，十多年前創立之後，就馬上成為年輕人熱愛的冰品名店，現在不僅在曼谷地區有超過十家散落在各大購物商圈中的分店，在泰北的清邁或是泰南著名的度假島嶼普吉島上也都設有分店。

其實，剛認識 iberry 這個品牌是在清邁的時候，那時候還傻傻地以為是清邁的在地品牌。後來到了曼谷，才真正感受到這個由幾個年輕人於 1999 年在曼谷創立的手工冰淇淋品牌，有多麼受到當地人和海外遊客們的歡迎。

從創業以來，iberry 已經研發超過一百種以上口味的冰淇淋，除了常見的香草、巧克力、草莓、藍莓等口味之外，我個人覺得最特別的是這裡也能找到許多以泰國或東南亞水果為主角的冰淇淋口味，例如羅望子（Tamarind）、波蘿蜜（Jack Fruit）、香蘭（Pandanus）、辣芒果（Mango Spicy），或是台灣也很常見的荔枝、芭樂、醃梅子等口味，不過要品嘗這些口味得要有點運氣，因為通常這類口味會隨著季節不同而更替推出。而若想要一口氣品嘗多一點的口味，不妨試試迷你套餐組，五種迷你尺寸的冰淇淋口味放在五個迷你小甜筒上面，一口就能吃下一個！

展現創意的輕食與 "Life Style" 的空間設計

近年來 iberry 除了仍然不停的開發新口味之外,也開始增加 Menu 上的品項,除了推出蛋糕、水果冰沙以外,有些分店也會有鹹口味的輕食供應。像是這間位在 J Avenue 購物中心內的分店,就提供了可麗餅、三明治等,對不是那麼愛吃甜食的人,或是想換換口味的朋友,也能夠有不同的選擇。

iberry 之所以受到歡迎而且歷久不衰,除了不停的創新口味,推出新菜單之外,他們透過每間分店的空間陳設,所傳達出來的 "Life Style" 也是另一項主因。若有機會造訪不同的分店,不妨仔細觀察看看,每間店的陳設風格不太相同,卻都很擅長運用設計感強烈的單品來做為空間的畫龍點睛之處,隨時展現創意生活。

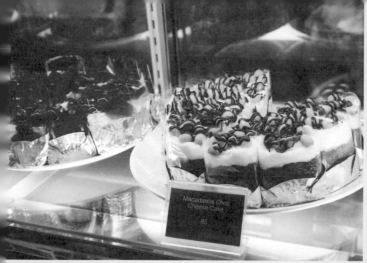

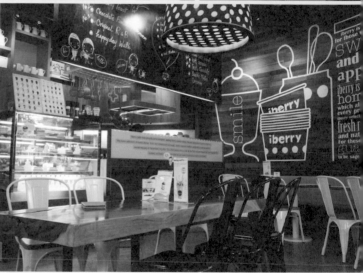

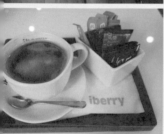

iberry

Thong Lo 15

Sukhumvit Soi 55
(Soi Thong Lo)

BTS Thong Lo

Sukhumvit Rd

🏠 J Avenue, Thong Lo Soi 15

📞 +66 (02) 7126054

🕐 週一～週日 10:30 ～ 23:00

✉ www.iberryhomemade.com

📶 Free Wifi

ℹ BTS Thong Lo 站下車，在 Sukhumvit Soi 63 巷口轉搭
摩托計程車，或沿著 Sukhumvit Soi 63 巷直走約 20 分
鐘，就可抵達。

Silkream Dolci Café

為女性顧客打造的溫馨甜美

在繁華熱鬧的街頭穿梭走逛，累了，
轉進一間足以把喧嘩隔離在外的恬靜空間，
靜下心來，換上另一種心情，
準備開始一場味蕾的繽紛派對！

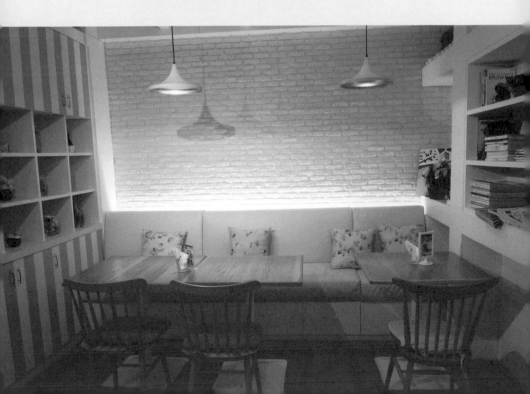

Silkream 就位於曼谷熱鬧的 Siam Square 商圈裡面，是該區新興的店家之一，當逛街逛累的時候，最適合來這種可愛的小店歇歇腿、培養等會兒繼續逛街的戰鬥力了。目前 Silkream 有兩家店，一家就位在曼谷，另外一家，則位於日本，象徵東京流行指標之一的「涉谷」地區。和曼谷的分店相同，皆以溫馨中帶有甜美的氛圍廣受東京女孩們的歡迎。

老實説，第一次造訪這間店時，單純的就是被可愛的空間所吸引，裡頭的用餐空間看起來就是為了女性族群所打造的。

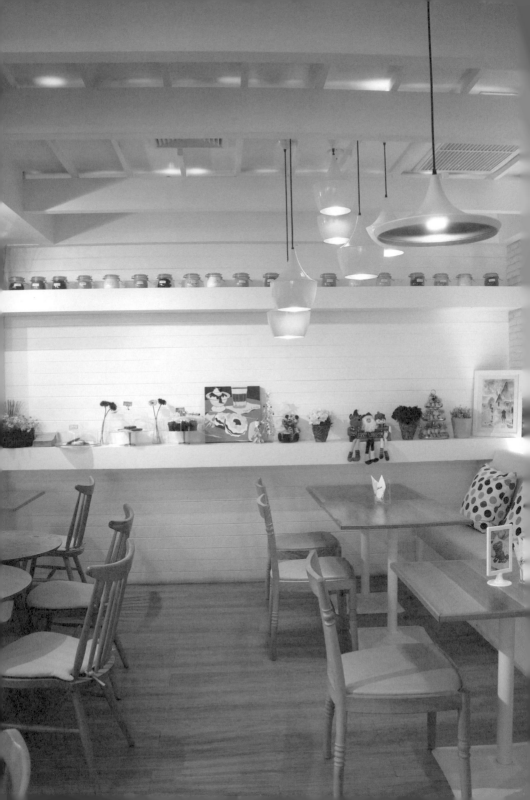

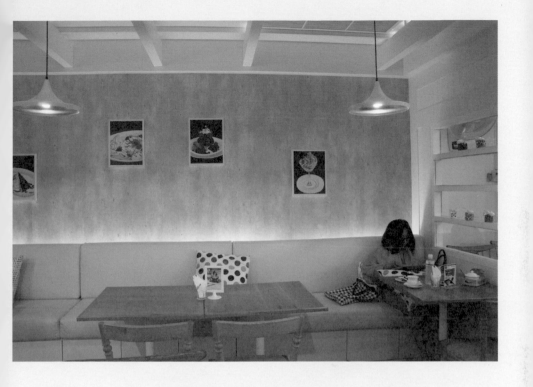

那時逛街逛累了，只想坐下來喝杯飲料、休息一下，所以對
這裡的食物並沒有太大的期望，很主觀的給了一個以氣氛為
賣點的個人偏見。那次只點了飲料和巧克力慕斯蛋糕，飲料
比較普通，不過蛋糕的巧克力香氣濃郁，慕斯部分溫潤綿
密，還蠻好吃的，也對於店內親切的服務人員，還有 Menu
上列出來頗為豐富的菜色料理留下了些許印象，以至於還會
想再度來訪。

令人吮指回味的好味道

後來，某天因為吃膩了泰國料理，想以西式餐點換換口味，於是又想到了這間店。挑了一個午餐時段再度踏進Silkream，服務依舊親切。當我三心兩意地在菜單上鹹口味可麗餅系列和漢堡系列之間猶豫不決，遲遲無法下決定時，一旁等候點餐的服務生也只是露出靦腆微笑，沒有絲毫的不耐煩。

終於，選擇了感覺似乎會比較有飽足感的烤雞漢堡，然後安慰自己等下次沒那麼餓的時候再來品嘗這裡的可麗餅好了。不一會兒的時間，熱騰騰的薯條和香氣洋溢的漢堡上桌了，漢堡的尺寸不像近幾年台灣流行的美式漢堡那般的大尺寸，反而顯得秀氣了些。大口咬下，烤到恰到好處的雞肉嘗得到雞汁的鮮美，搭配爽脆的生菜、外層酥鬆的麵包一起食用，口感豐富、層次分明，而且調味也是那樣地剛剛好，不會太重。完全就是我喜歡的滋味啊！

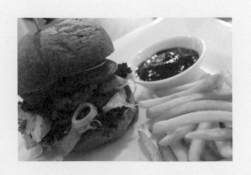

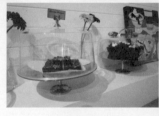

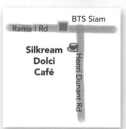

🏠 430/41-44 Siam Square Soi 7, Rama I road, Pathumwan,
Bangkok

📞 +66 (02) 6584177

🕐 週一～週日 11:00 ～ 21:00

✉ www.silkreambkk.com

ℹ BTS Siam 站下車，往 Siam Square 方向走，從 Digital
Gateway 商場旁巷子轉進去，直走到底看到 Silkream 位
在斜前方，約 5 分鐘的步行距離可達。

After You Dessert Café
時下曼谷人氣最夯甜點店

是什麼樣的甜蜜滋味，
就算大排長龍也值得等待？
不分男女老少，把等待也變成一種潮流時尚，
讓甜點成為一種夢幻的幸福期待……

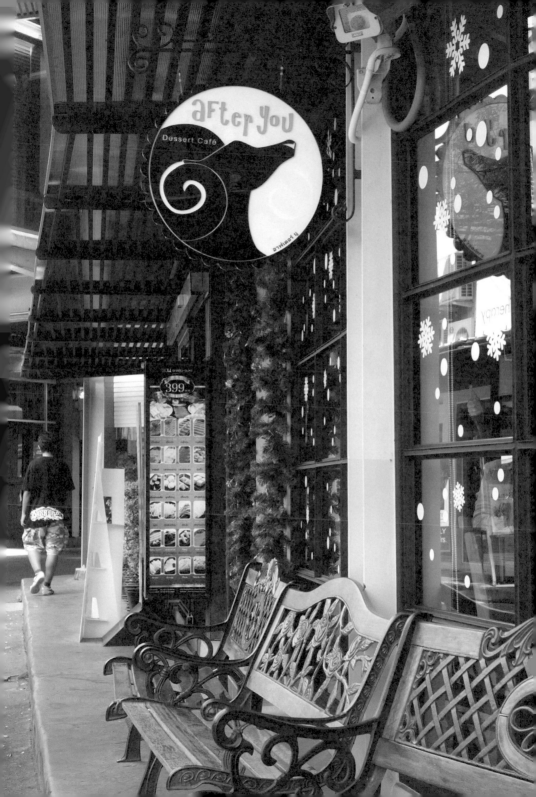

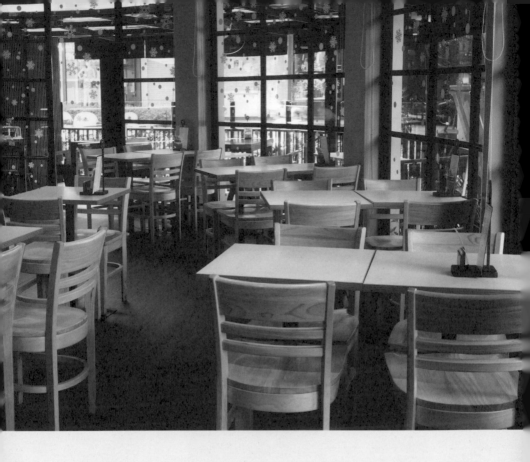

和台灣一樣，曼谷這幾年也瘋狂的流行起蜜糖吐司，許多甜點店家都一窩蜂的推出相類似的產品。在曼谷這股蜜糖吐司熱潮中，最受歡迎的排隊店家非 After you 莫屬了，自從在 Thong Lo 區開設了第一家店"J Avenue Thonglor 13"之後，近幾年又陸續在 Siam Paragon、Central World、Silom Comples 等購物中心的美食樓層開設分店，目前全曼谷已經有八家分店了，而且無論哪家分店，每到假日還是會出現排隊的人龍，供不應求。

After you 每間分店的風格都差異不大，淺色系的原木桌椅搭配明亮舒爽的空間，看起來就有種舒服感。不過，我還是最喜歡開在 Thong Lo 15 巷內的這間店，尤其比起位在購物中心的其他分店，這裡的氣氛更加明亮清爽。而且，若是挑非假日的時間前來，也幾乎都有位子，不需要排隊。

單純的滋味，甜蜜上心頭

若是和台灣流行的華麗感蜜糖吐司比起來，這裡的吐司相形之下要顯得樸素許多。切成塊狀的吐司抹上大量奶油送進烤箱烤到奶油融入其中，並且呈現金黃酥脆的色澤與口感，然後再點綴上兩球香草冰淇淋和鮮奶油花，灑上少許糖霜，隨吐司端上顧客桌前的還有一壺蜂蜜糖漿，可依喜好自行調整甜度，添加入吐司中，這就是讓許多曼谷人為之瘋狂的甜點「澀谷蜂蜜吐司 (Shibuya Honey Toast)」。

看起來雖然不夠繽紛多彩，甚至還有些單調，但或許就是簡簡單單的好味道，更能品嘗出吐司的香濃與口感，連我這個不愛蜜糖吐司的人也不知不覺得愛上這種簡單的甜蜜。當然，除了這款基本款的蜜糖吐司外，也有搭配香蕉、草莓或巧克力醬的口味可挑選。

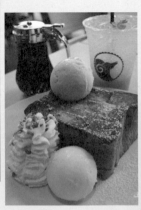

不過，別以為 After you 只賣蜜糖吐司而已，這裡的蛋糕款
式也很多，而且不斷的研發推出創新口味，像是 2013 年才
剛推出不久的「豆腐起司蛋糕」，光聽名字就很有健康概念
呢！另外，這裡也有供應早餐，如鹹口味的美式鬆餅等等，
有機會也可試試看。

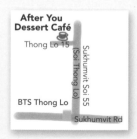

🏠 Soi Thong Lo 13, Soi 55, Sukhumvit Rd. Watthana,
Bangkok

📞 +66 (02) 7129266

🕐 週一～週日 10:00 ～ 24:00

✉ www.afteryoudessertcafe.com

📶 Free Wifi

ℹ BTS Thong Lo 站下車，轉進 Sukhumvit Soi 55 巷後繼
續直走約 15 分鐘後，左轉 Thong Lo 13 巷走約 100 多
公尺，就可抵達。

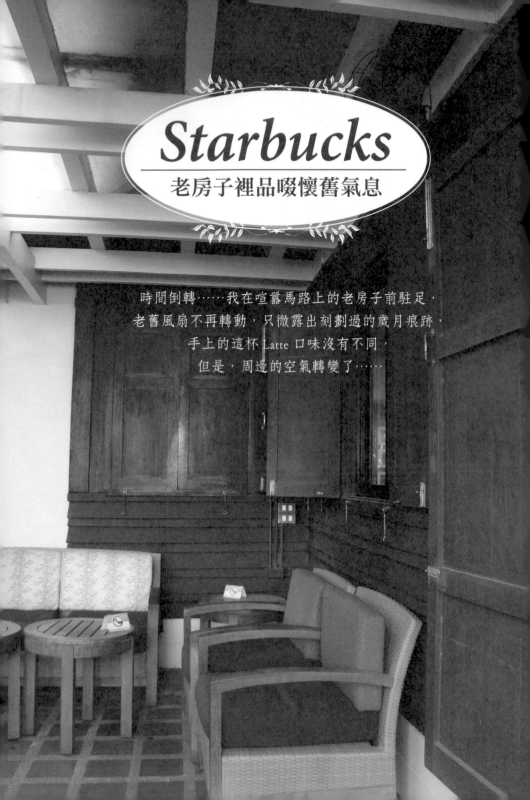

Starbucks
老房子裡品啜懷舊氣息

時間倒轉⋯⋯我在喧囂馬路上的老房子前駐足，
老舊風扇不再轉動，只微露出刻劃過的歲月痕跡，
手上的這杯 Latte 口味沒有不同，
但是，周邊的空氣轉變了⋯⋯

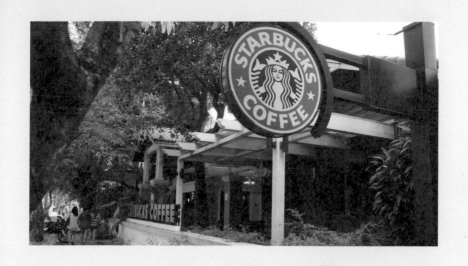

如同台北，曼谷的 Starbucks 同樣是隨處可見，除了在購物商場裡採用制式裝潢，其它市區中可見的 Starbucks 倒是各有風味。Starbucks 在全球共有四家社區店，其中三家位於美國紐約、洛杉磯、休斯頓，而第四家便坐落於泰國曼谷的 Langsuan 路上。這家社區店不僅號稱是曼谷最大的 Starbucks 分店，其一部分收益也將捐助泰北地區為 Starbucks 種植咖啡的農業社區，這就是他們利潤共享的社區店概念。

除了概念店的特殊身分之外，它最讓人駐足的原因還有一點，就是店面這棟老房子。如同台灣正風行的老屋新裝，曼谷也有許多以泰式老屋改裝的店面，有了這份對老房子的欣賞，讓這家 Langsuan 分店頓時加分不少。門口不時有來往人群隨手拿出手機捕捉老屋風采，或是在經過時忍不住停留一下，多看它兩眼。

老屋新裝藏活力　飄散文藝氣息

在咖啡、飲品的口味方面，泰國的 Starbucks 和台灣並沒有
太多不同，唯一會讓我進來這裡的目的，便是好好感受這老
房子的氣息。一進門時我並沒有意識到這是曼谷市區最大的
分店，等轉個彎才發現裡面別有洞天，腹地還很廣大，就連
戶外用餐區也很寬敞。話雖如此，我最愛的還是待在室內，
不光是因為外面天氣炎熱，更因為這裡散發著淡淡文藝氣
息，很適合靜下心來閱讀，甚至工作。

泰式的木造房子通風涼爽，自然的採光讓屋內明亮且柔和，
店內也準備了大量的書籍雜誌，讓客人可以盡情閱讀。來到
這裡的客人不知道是因為被周圍的氣氛牽引，還是因為店內
面積夠大，室內沒有喧嘩的談話聲，一切都在輕聲細語中結
束。大概也因為如此，坐在這裡的心情特別輕鬆，更能好好
欣賞老房子的特色。

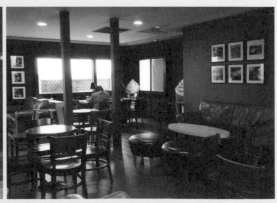

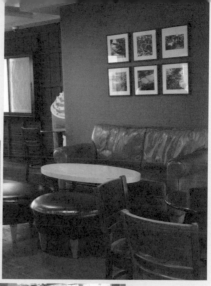
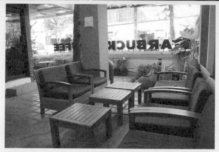

曾經有網友說道，這家分店很有讓人想提筆寫作的 "Fu"，
對於這點我是很認同的。店內咖啡色牆面有一股令人沉靜下
來的魔力，牆上也只簡單地吊掛幾幅攝影作品，搭配上舊式
皮沙發，好像回到老式咖啡館，有些慵懶卻還湧出創作的力
量，現代文青們應該會輕易地愛上這裡吧！

🏠 39/1 Soi Langsuan, Pathum Wan, Bangkok
📞 +66 (02) 6841525
🕐 週一～週日 7:00 ～ 22:00
✉ http://www.starbucks.co.th/
ℹ BTS Chit Lom 站下車，轉入 Langsuan 路後直走，約 5
分鐘即可抵達。

Kyoto Lifestyle Cafe
在小京都裡品嘗下午茶

將喧嚷阻隔在門外，自成一方天地，
日式紙鶴在空中飛舞，
雀躍的心情在這兒緩緩沉澱，
淡淡的抹茶香帶我進入祇園意境。

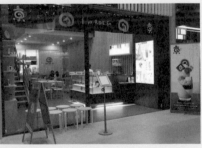

招財貓正在門前招呼著、層層鳥居似乎也宣告著我來到日
本——其實，我一度也是這麼以為的。Gateway Ekamai 是
曼谷 2012 年開幕的購物商場，整座商場以日本為雛型，販
售來自日本的服飾、餐點、藥妝等。但它最能擄獲人心之處，
是在整體的氣氛營造，不光是商場設計加入許多和風元素，
每個獨立店家都有別出心裁且獨樹一格的風格。除此之外，
將紙鶴、日本木偶帶入商場內，更有文化交融的深層意義，
這才是商場真正要傳遞的精神吧。

走過花見小路 品味祇園午茶精華

來自日本各地的精華美食在這裡聚集，讓我看得目不暇給，在熱鬧的商場裡發現了一家京都風小店。以竹子建構出的店面裡，將外面的喧鬧區隔開，即使是在商場內，卻仍保有靜謐空間。一樓主要是櫃台和廚房，幾張桌子也已經有客人入座，再看看門口排放的凳子，我想，熱門時段時這裡恐怕也是大排長龍，店家才需要先將等候區先準備著。

櫃台的玻璃櫃中展示出各種口位的熱賣商品——Kyo Roll，就稱它為京都捲吧！京都捲的基本口味有八種，在不同季節還會有限定版口味。玻璃櫃裡最吸睛的大概就是牛奶京都捲了，配合牛奶口味而將表層做成乳牛圖樣，還特別選用北海道奶油製成，不僅好看也好吃。可以選擇買整捲或單片，消費方式還真彈性。

這次我選的是祇園套餐，畢竟是京都風，當然要選個更符合在地口味的來試試。這個下午茶相當豐盛，內容包含了祇園京都捲、抹茶竹炭霜淇淋和一份抹茶水果。祇園京都捲是抹茶蛋糕捲紅豆內餡，內含新鮮草莓塊，光從顏色看就很京風。抹茶竹炭霜淇淋色彩分明，口味吃起來也相當鮮明，以竹筒型盛器裝盛看起來十分別緻。香甜的切片水果是搭配抹茶醬一起食用，讓口感瞬間呈現成熟大人風。

雖然店面不大，但卻很注意小細節，小從紙杯、餐巾紙、餐具都經過特別設計，維持其一貫風格。就連水瓶也都是竹筒造型，猶如來了趟京都小旅行呢！

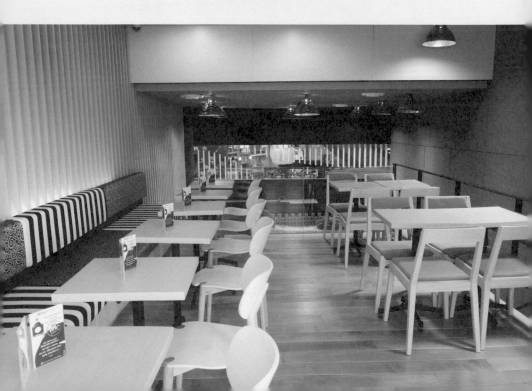

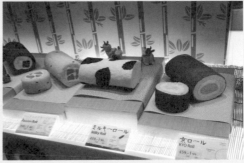

🏠 982/22 Sukhumvit Road (Soi 42), Prakanong,
Klongtoey, Bangkok（Gateway Ekamai 商場 M 樓）

📞 +66 (02)1082660

🕐 週一～週日 10:00 ～ 22:00

✉ http://www.kyorollen.com/

ℹ BTS Ekkamai 站下車，從捷運 4 號出口走空橋即可連結
Gateway Ekamai 商場。

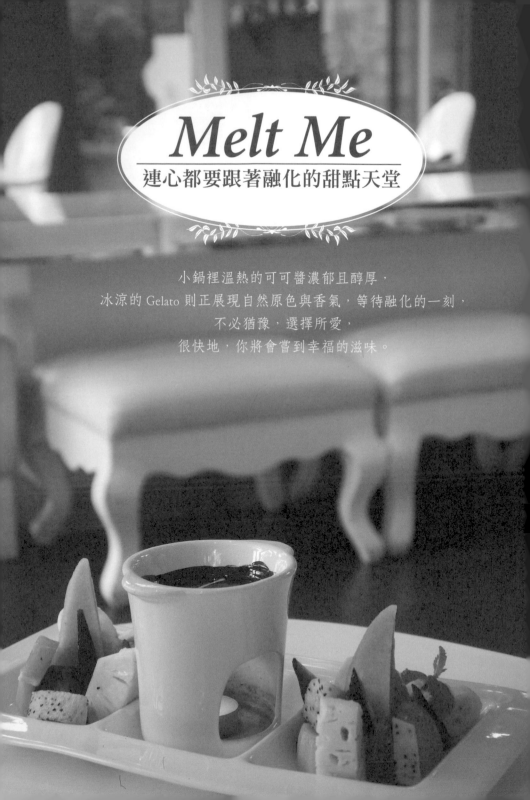

Melt Me

連心都要跟著融化的甜點天堂

小鍋裡溫熱的可可醬濃郁且醇厚，
冰涼的 Gelato 則正展現自然原色與香氣，等待融化的一刻，
不必猶豫，選擇所愛，
很快地，你將會嘗到幸福的滋味。

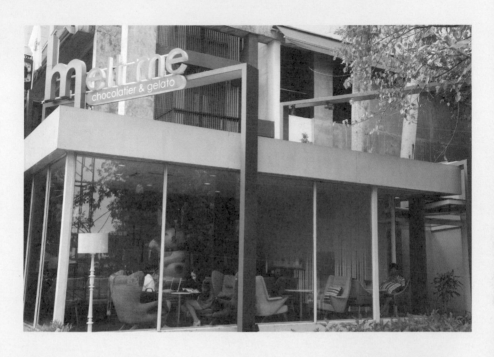

飽和的橘和沉穩的巧克力色在寬廣的空間穿梭著，很難想像一個專門販售的甜點的店家，居然用了如此醇厚濃烈的色彩，但又使用得恰到好處。店名取為"Melt Me"，究竟是要用什麼產品來融化消費者的心？答案呼之欲出，就是巧克力和冰淇淋，能把這兩種迷人的甜點聚集在一家店裡，自開幕還維持不墜的人氣，Melt Me 的功力可不是蓋的。

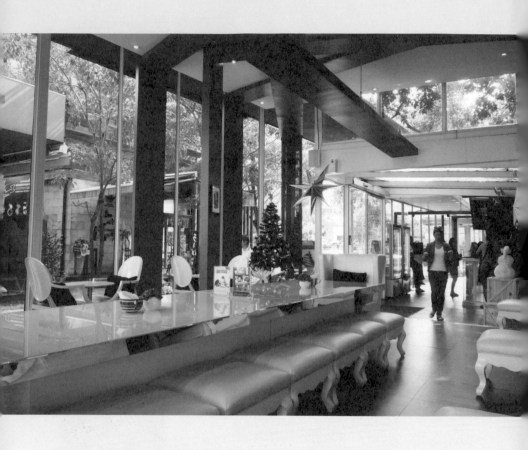

　　儘管在許多購物商場裡都可見到 Melt Me 的蹤影，座椅也算舒適好坐，不過喜愛一邊品嘗甜點、一邊欣賞店景的我，刻意來到 Thong Lo 分店。說實話，花一樣的錢，當然要讓自己有更好的享受嘛！這家分店並不難找，就在 Thong Lo 10 巷附近的 Arena 10 商場裡，店門口整面玻璃落地窗可以直視戶外綠地，視野廣闊得令人驚訝，果然沒選錯地方啊！

維多利亞風 化身公主品甜點

店內的主色系雖然是以橘色與巧克力色為主，但設計的風格
卻偏向優雅的公主風。除了靠牆的優閒沙發區，大部分的桌
椅是以優雅的白色為主，搭配的椅凳像是公主梳妝台前的座
椅，有著維多利亞式線條。落地窗前同樣擺設著白色桌椅，
也許是為了讓靠窗客人多了分賞景的閒情逸致，這裡的椅子
是有椅背的，還配上貴族般的紫色抱枕，將公主風徹底發揮
到了極致。

隨意翻了 Menu，發現這裡的餐點種類其實不少，除了招牌
的巧克力和義式冰淇淋 (Gelato) 之外，也供應蜜糖吐司、蛋
糕等甜點，當然，都和巧克力或冰淇淋一起搭配。不囉嗦，
先點一份巧克力鍋 (Chocolate Fondue) 來嘗嘗吧！上桌時除
了燃著蠟燭的小鍋之外，還有豐盛的水果切塊和棉花糖，這
時的我已經顧不得熱量和身材問題，享用這道水果巧克力大
餐。香濃的可可加上新鮮水果，滋味真好！

體驗過溫熱口感的巧克力鍋，自然也不能放過這裡的義式冰
淇淋，冰櫃裡一整排五顏六色的冰淇淋，讓人恨不得把所有
口味都點上一遍才甘心。最後，選了自己一直很偏好的百香
果和泰國獨特的泰式奶茶口味，一酸一甜、香氣各異，一口
就能吃出原味，Melt Me 可真有融化我的本事啊！

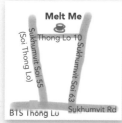

Melt Me

Thong Lo 10

Sukhumvit Soi 55
(Soi Thong Lo)

Sukhumvit Soi 63

BTS Thong Lo

Sukhumvit Rd

🏠 225/1, Soi Sukhumvit 63, Wattana, Bangkok

📞 +66 0901975600

🕐 週一～週日 7:00 ～ 22:00

✉ http://www.melt-me.com/

ℹ️ BTS Tong Lo 站下車，轉入 Sukhumvit 55 巷（Tong Lo 巷）後直走，直到 Tong Lo 10 巷右轉直走，即可抵達 Arena 10 商場。

Crêpes & Co.
飄洋過海而來的法式原味

煎盤上，麵糊漸漸漫延成大圓，
不消多少時間，鼻腔傳來麵粉的單純香氣，
柔軟卻有韌性、豐儉也可以由人，
這就是 Crêpe 的魅力……

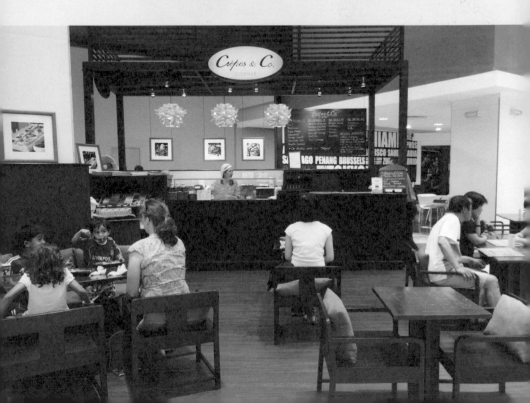

曼谷的甜點、蛋糕種類多得不勝枚
舉，無論是泰式傳統甜點還是西式糕
點，他們的接受度都很高。現在的蜜
糖吐司、馬卡龍，早先的杯子蛋糕
等，新流行不斷出現，但是還有許多
甜點是無可取代的。Crêpes & Co. 的
法式可麗餅就是箇中代表，持續不墜
的人氣，可看出它在曼谷人心中的地
位，即使曾經動搖過，卻無法完全從
口袋名單中抹去。

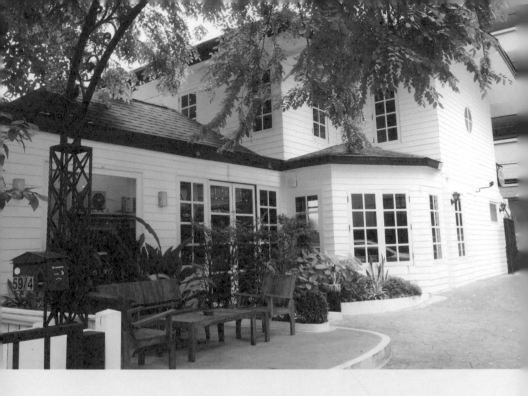

道地法式風味 口味多樣任你選

　"Crepes" 也就是法式可麗餅，有別於台灣常見偏日式的脆皮口感，法式可麗餅不但薄，口感上是柔軟帶點彈性與韌度。Crêpes & Co. 以亮橘色為主色調，店名明確地昭告自己所販售的品項，口味從甜到鹹、從簡單到複雜，就看你的口味喜好來決定。

在輕鬆的下午茶時間裡，我們簡單地選了香蕉巧克力和橘子醬兩種可麗餅來嘗嘗。不需等待太久，兩盤可麗餅陸續上桌，各自散發出熱騰騰的香氣。香蕉和巧克力本來就很Match，香蕉完熟的甜度和巧克力的微苦，一起入口味道超和諧。橘子醬口味則帶點酸味，最適合喜歡清爽口感的人。想吃到這美味的可麗餅也不難，來到 Central World 7 樓就找得到！

🏠 4,4/1-2,4/4 Rajdamri Road, Patumwan, Patumwan, Bangkok
　（Cental World 7 樓）

🕐 週一～週日 10:00 ～ 22:00

✉ http://crepesnco.com/

ℹ BTS Chit Lom 站下車，順著站內指標往 Central World
　方向走空橋，到達 Central World 上 7 樓即達。

Vanilla Industry
香草世界裡的甜蜜王國

宛如愛麗絲夢遊仙境般一腳踏進了香草王國，
夢幻甜美的氛圍充斥四周，
我的心也跟著冒出了許多歡樂的泡泡，
像個少女般的轉圈圈！

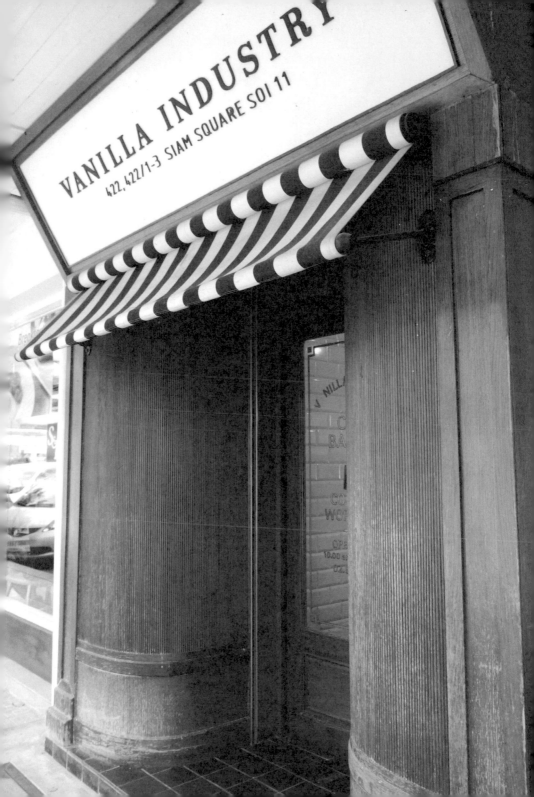

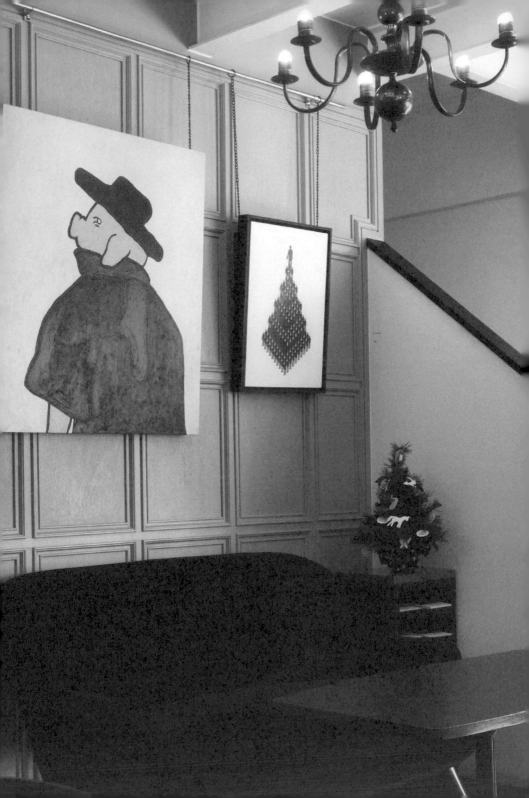

2004 年開幕的 Vanilla Industry 是曼谷相當具有人氣的甜點店。而正是因為太受歡迎了，這些年來，還陸續在曼谷的其他地點開設了 Vanilla Restaurant、Vanilla Brasserie，還有一間包含了 Vanilla Café、Royal Vanilla 和 Sauce 書店的 Vanilla Garden 旗艦店。

初次認識 Vanilla Industry 是好多年前在 Siam Square 閒逛的時候，走過這間不算太大的店門口，卻發現好多曼谷的女學生在門口嘰嘰喳喳、雀躍地等待入內用餐，害我也忍不住隨著被拉開的門縫中探頭張望著。裡頭不大的空間竟然也是擠滿了人，大夥都朝著擺放甜點的櫥窗在指指點點。於是，心裡頭默默記下了這間店，打算改天找個人少的時候來品嘗一番。

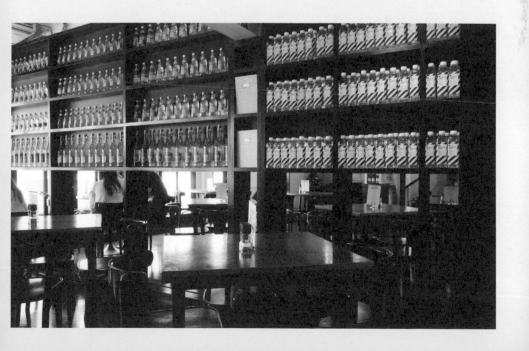

空間不設限的甜點夢工廠

三層樓的店面規畫中，每個樓層雖然面積都不大，但主題分
明。一樓是販售區，除了有造型甜美的蛋糕、馬卡龍等甜點
之外，還有不少和店內甜點同樣夢幻的周邊商品，如筆記
本、造型筆、皮夾、卡片等等，可愛的模樣足以喚起每個人
平時隱藏在深處的少女心。

二樓為用餐區，受限於樓板面積，所以座位數並不算多，約
可容納二十多人左右。在充滿歐洲鄉村風味的用餐空間裡，
透過燈飾、經典圖紋等點綴，把空間營造出有點復古又甜美
的氣氛。用餐區除了可享用剛剛才在一樓挑選好的可愛蛋糕
外，也有現烤的鬆餅、可麗餅、色彩繽紛的氣泡飲料、果汁
等，而想要換換口味，這裡也有義大利麵、三明治等輕食，
所以在中午用餐時間，也有不少附近的上班族來這裡解決午
餐。若也想來這享用午餐，建議最好在中午十二點之前來，
可避免因為沒有座位而掃了興致。

三樓的部分則是對外開放的甜點烹飪教室，據店家表示，每當臨近情人節之前那段時間，總是會有許多想要親手製作甜點送給另一半的人來報名，用雙手製作一份充滿愛意的蛋糕或巧克力等。當然，不只是情人節，平常日子裡，想學習製作甜點的人也都很歡迎喔！

🏠 422/1-3 Siam Square Soi 11, Pathumwan, Bangkok

📞 +66 (02) 6584720

🕐 週一～週日 10:00 ～ 22:00

✉ www.vanillaindustry.com

🔊 Free Wifi

ℹ BTS Siam 站下車，往 Siam Square 方向走轉進 Soi 1 巷
　直行，即可接到 Soi 11 向，約 7 分鐘可抵達。

Li-bra-ry

曼谷文青最愛的美味圖書館

空氣中隱隱飄散著書香、茶香、咖啡香，
恍惚間，我忘了自己身在何處，
是圖書館？咖啡館？還是餐廳呢？
都不重要，這裡就是個身心靈俱能放鬆的所在

從學生時代到現在，不能在圖書館內飲食是一項鐵則、不容踰越。而現在的曼谷咖啡館硬要顛覆傳統，偏要大家有東西吃、也有書籍可閱讀，還能在這兒開讀書會，這老闆也太貼心了吧！其實，這是家取名為 Li-bra-ry 的咖啡館，雖不若正規圖書館那般藏書豐富，光是和一群愛書人士一起感受閱讀的喜悅，就消減了這份缺憾。更別說還能點份套餐、來杯咖啡在此享用，人生再快意也不過如此！

幾年來陸續往返幾次曼谷，待的時間也越來越長，因此不再往熱門景點跑。隨手找了些餐廳裡免費的流行報來看，注意到這家 Café 館在曼谷正當紅，目前有 Sukhumvit 和 Pramam 兩間分店，而且 Sukhumvit 這家分店就在我常常閒晃的 Sukhumvit soi 24 附近，那怎麼能錯過呢？

原木閱讀空間 和風好清爽

Li-bra-ry 離 BTS Phrom Phong 站有點距離，下了 BTS 後約莫還要走上 20 分鐘，沿著 soi 24 這條巷子一直走，看到一家名為「新竹」的日本料理餐廳右轉，就可以順利抵達。不過在尋店的途中，覺得自己在曼谷找「新竹」，真是件有趣的事。但有了這個明確指標，當你不確定自己到底是不是走過頭時，「新竹」是個很好的參考。

既然都以圖書館為店名，店內的書籍、雜誌當然不少，不過和其他咖啡館相較之下，來此的客人多半都會帶著書或電腦，或是低聲討論、或是埋首於網路，似乎是曼谷文青們所鍾愛的咖啡館。特別是二樓的和式空間，必須脫了鞋才能進入，和式小矮桌加上日本坐墊看起來舒適無比，一群大學生們正積極地討論起分組作業，空氣中則是瀰漫著淡淡咖啡香。這裡的學生也太幸福了吧！

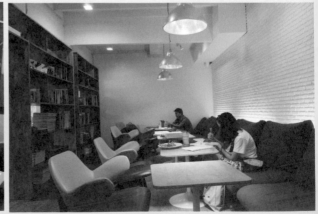

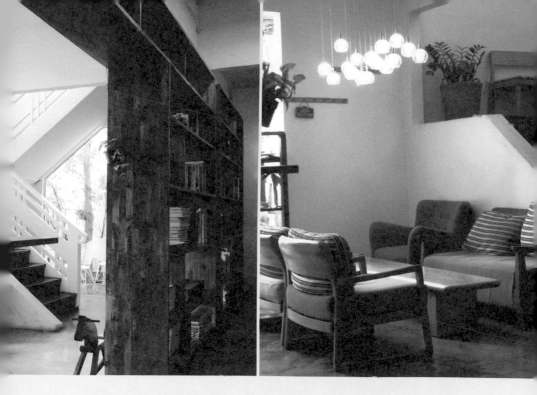

除了咖啡等基本飲料之外，店裡也提供了輕食簡餐，為了點餐方便，Menu 上的各項餐點飲品都附有彩色圖片，同時分別標有代碼。這樣一來，無論客人來自哪個國家、懂不懂泰文，只要選好了都不容易會點錯，減少錯誤機率。而餐點和飲料也都在水準之內，想好好填飽肚子可以選米飯簡餐，只是解解饞的話則有三明治或鬆餅可選，說它是最美味的圖書館也不為過吧！

🏠 2 Soi Metheenivet, Sukhumvit 24, Bangkok

📞 +66 (02) 2592878

🕐 週一～週日 7:00 ～ 21:00

📶 Free Wifi

ℹ️ BTS Phrom Phong 站下車，轉入 Sukhumvit soi 24 後直走到 Soi Metheenivet 轉入，即可抵達。

創意趣味
玩咖啡

Chapter 3

Little Spoon

森林系 ── 在活氧中獲得療癒

木頭的溫潤質感隨手可觸及，
散發出旺盛生命力的，是綠色小盆栽，
點上一盞你的專屬閱讀燈，
擺脫時間的沉重枷鎖吧……

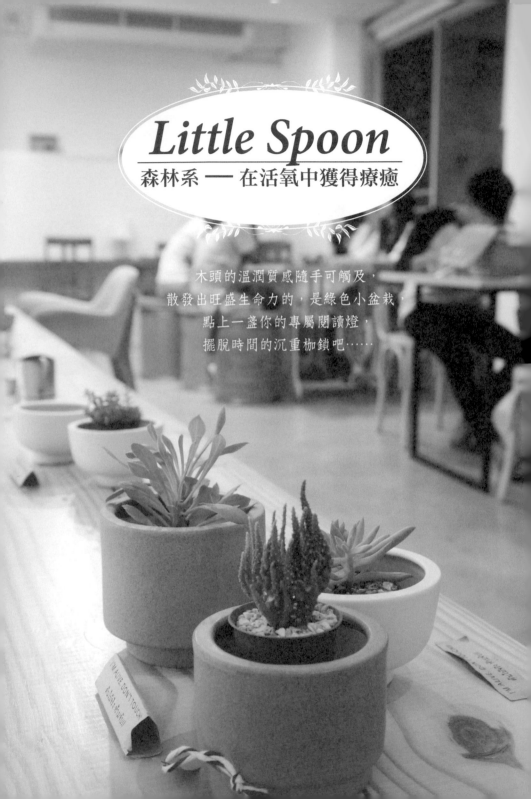

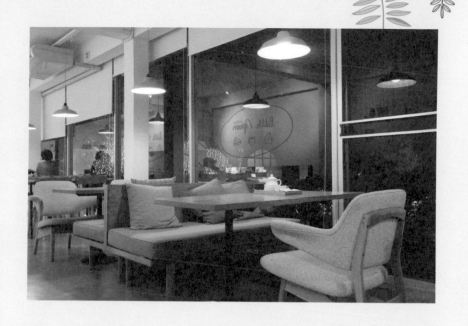

天天超過三十度的高溫裡，你最需要的是什麼？當然是窩在室內大啖冰淇淋！聽起來不難，但口味越養越刁的我，隨便的冰品可是入不了的我的口，而且不但冰要好吃，店的風格還要讓我夠喜歡。就這樣在曼谷巷弄裡亂闖之下，還真找到一家完全符合條件的午茶好去處——Little Spoon。

事實上，我是第二次到訪才有機會進到 Little Spoon。第一次看到小招牌興沖沖地想進去，不巧碰上星期一公休，只好再度找了時間過來，才得以一償宿願。我必須要說，多走幾趟是值得的，因為除了冰淇淋好吃，店內環境也好讓人留戀，坐下來就不想離開了。

有如森林般的活氧空間

順著小插畫步上二樓，這裡才是真正的用餐區。大大的冰櫃裡整齊地排列著五顏六色的冰淇淋，貼心地以英文和泰文標示著各種口味。以日式裝潢為主的店裡，不時可見到日文小卡，原來，泰國人也是很哈日的呢！我對這家店的第一個感覺是——好森林系，以原木做為主視覺的店家很多，這裡則是除了原木之外，還添加了許多綠色植栽，有如走入森林般充滿活氧能量，又多了些療癒撫慰的功效。

除了輕鬆的用餐環境之外，這裡還展示了許多和風雜貨，多半都與文具相關。裝在瓦楞紙筒裡的鉛筆、英文字母橡皮章、隨身手札……，如果不稍微提醒自己，身上的泰銖大概全會貢獻在這裡。另外一個特別的區域，是一整排的單人座位，店家好像一點都不擔心會遇上奧客，點杯飲料就坐上一整天，反而提供每個座位一盞檯燈，讓想在此閱讀、完成作業的人可以安心待下，我對這家店的好感度再往上提升囉！

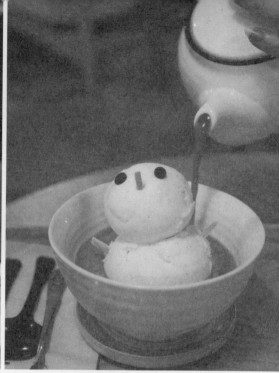

我在點餐人員的建議下點了一份抹茶口味的 "Affogato"，一般 Affogato 是將一劑 Espresso 淋在香草冰淇淋上，而 Little Spoon 的抹茶口味，是以抹茶取代 Espresso。更有創意的作法是，香草冰淇淋還被妝點成一隻小雞。在不忍心看小雞被熱抹茶摧毀的情況下，我只好小心翼翼從杯緣淋上抹茶。最後，小雞當然還是消失了，而與冰淇淋融合的抹茶，卻多了分甜蜜。

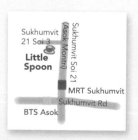

🏠 Sukhumvit 21 Soi 3, Bangkok

📞 +66 879839001

🕐 週二～週日 10:00～21:00（週一公休）

ℹ️ MRT Sukhumvit 或 BTS Asok 站下車，下車後轉入 Asok 路直走到左前方看到 7-11，旁邊的巷子即是 Soi 3，左手邊即可看到店招牌，上 2 樓即抵達。

Mr. Jones'
Orphanage Milk Bar

盡情在遊樂園裡大發童心

旋轉木馬上裝載著滿滿甜點，
孩子們興奮地玩起跳格子，
天花板上的大時計暫時定格，
滿屋子的歡樂留在這一刻。

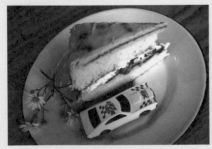

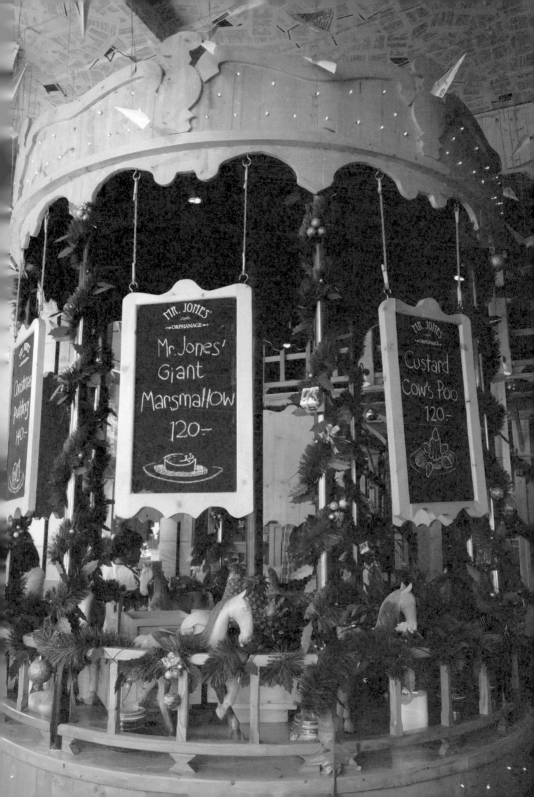

要說到曼谷最有時尚設計感的區域，那絕對要提到 Thong Lo，除了當地潮客喜歡來，更是外國人最愛聚集的地方，有台北天母地區的味道。每次來到這裡，都能發現一些可愛別緻的小店，有的新潮大膽、有的設計味十足。

就在左顧右盼的同時，突然看見幾隻猴子壁飾，看起來正是演繹著「非禮勿視、勿言、勿聽」的動作。往前一瞧，卻更加定睛無法移步，原因是這個店家實在太有創意，把遊樂園裡的旋轉木馬請到店內，這樣大手筆，叫人怎麼能不進去瞧個究竟？

這家 Mr. Jones' Orphanage Milk Bar 連店名都很有趣。
"Orphanage" 也就是孤兒院，通常給人缺乏溫暖的感覺，
但這裡完全推翻了眾人想像，店裡有吃不完的甜點、象徵歡
樂的旋轉木馬、給人溫心懷抱的泰迪熊⋯⋯，你以為在孤兒
院裡見不到的事物，在這裡一一實現了。我想，這也許是老
闆的用意，希望孤兒院裡有更多的溫暖與情感。

找回童年最美的回憶

我想,大概沒有哪一家甜點店的廚房可以如此「開放」了!
Mr. Jones' 的廚房超有鄉村風,整齊的鍋盤杯具就在你面前一字排開,最驚人的是那些唾手可得的出爐蛋糕,只要你一伸出手指頭就可以觸碰 —— 但當然是請勿觸碰。旁邊則是甜點大廚一展身手的地方,同樣沒有隔間,你可以清楚看到師傅們正在製作哪些甜點,完成後就熱騰騰上了展示架。

除了展示架上的甜點可挑,旋轉木馬上也懸掛著標示各種甜品名和價格的黑板,看起來煞是可愛。地板上畫著跳房子用的方格,不管是大人還是小孩見到了,都忍不住玩起這兒時的遊戲,熱鬧得很。挑高的夾層也設計成小閣樓,大人們要彎腰才能行走,但小朋友們可是把這裡當成了秘密基地,玩起你追我躲的遊戲。

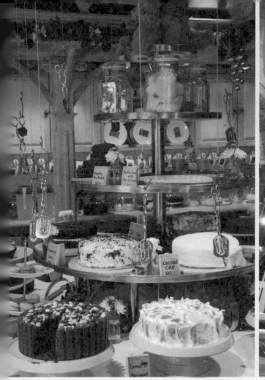

Mr. Jones' 的蛋糕偏向美式 Homemade 的外型與口感，因此細緻度不若日式蛋糕，甜度上也比較高一些。我特別選了百香果和草莓口味的水果蛋糕，讓水果的微酸抵消些過甜的口感。上桌時邊上還點綴著清純小花，模樣十分可愛。另外點的牛奶飲品也以汽車、小兵裝飾著，果然是家童趣十足的小店。

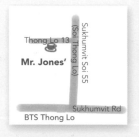

🏠 251/1 Thonglo Soi 13, Bangkok（Seen Space 商場 1 樓）

📞 +66 (02)1852378

🕐 週一～週日 10:00 ～ 24:00

✉ http://mrjonesbangkok.com/

ℹ BTS Thong Lo 站下車，轉入 Sukhumvit 55 巷（Thong Lo）後，直到 Thonglor 13 的巷子再左轉進入，即可抵達。

Scoma's
手繪甜點牆面超吸睛

一個、兩個、三個、四個……
戚風蛋糕、杯子蛋糕、水果奶油蛋糕……
這不僅僅是個手繪世界，
它是一位將插畫化為真實的甜點專家。

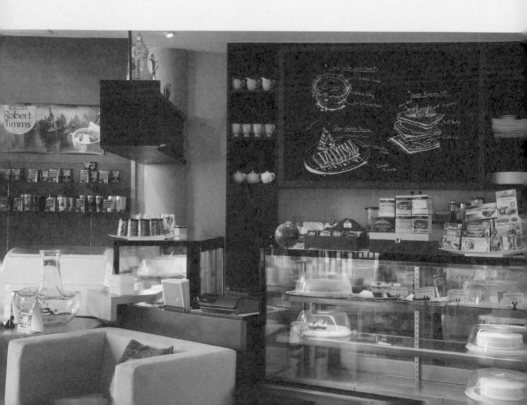

相信很多人都會同意，曼谷是個購物天堂，來自全球各地的
遊客聚集於此，形成了更廣大的商機，各種大小購物商場也
順應而生。和從前不同的是，這些商場開始走向主題式、複
合式，不僅機能性更強，也因為主要訴求不同而強化出其特
色。"K Village" 是眾多商場新兵之一，若要問我它最大的
特色在哪裡，那我一定毫不猶豫地說：「這是個對狗非常友
善的地方！」

會這麼說不是沒道理的，在這裡，不但歡迎大家攜家帶狗來
逛街，居然還可以見到專為狗狗們準備的廁所，夠貼心吧？
當然也有一些寵物用品專賣店，讓狗迷們可以為愛犬添購用
品。除了這點，K Village 也是個環保、樂活的商場，鼓勵
大家騎單車來逛逛，周末時還有小市集販售一些有機商品。

手繪插畫布滿牆面 陪你品午茶

美食當然也是商場裡不可或缺的要角,位於二樓的 "Scoma's" 是曼谷著名的蛋糕店,室內有好幾面銘黃色大牆,牆面上以手繪方式畫上了甜點、咖啡杯、調味罐等插畫,正好說明了店內販售的品項。座位區分為兩大區塊,接近大門的是舒適的沙發區,最適合下午茶的客人。再往店內走一點則是用餐區,老闆並沒有因此就忽略它。以舊式裁縫機為支架的桌子,看起來古樸又有新意,桌面上特別做出展示櫃的效果,將老闆的小小收藏變成餐桌焦點,別具巧思。

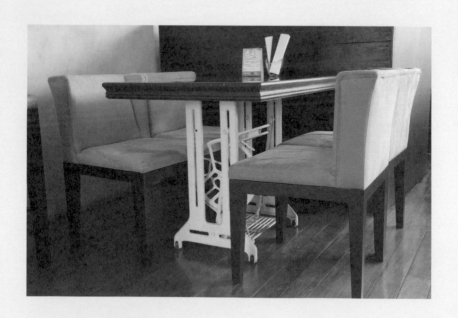

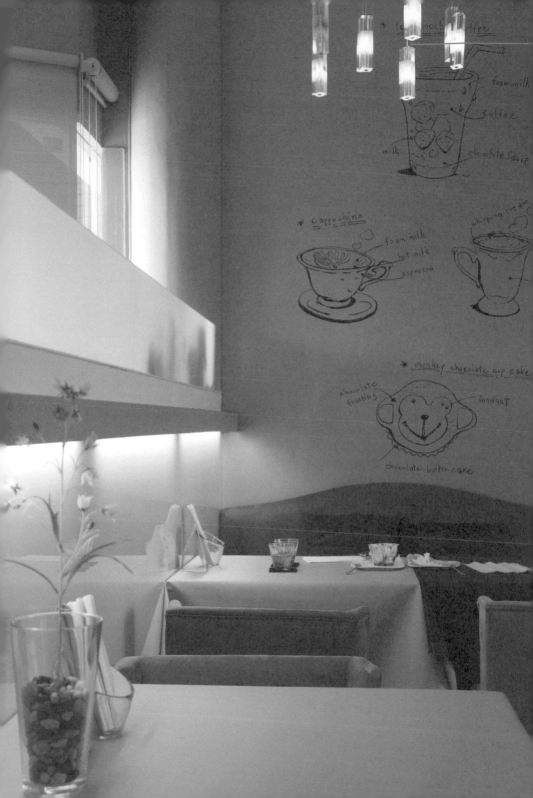

以蛋糕為主的店裡，餐點部分值得我們期待嗎？答案居然是肯定的！點了份簡單的清炒雞肉筆管麵，微辣清爽的口味真是開胃，筆管麵的彈性也掌控得很好，這份餐點可是意外地好吃。附餐飲料選了冰紅茶，還真讓我有透心涼的感覺。一邊用餐一邊欣賞著樓下的街景，心情輕鬆且愉快。至於甜點，則挑了泰國正夯的可麗千層派，也特別選擇草莓口味。一層層由可麗餅與鮮奶油堆疊而成的千層派，從側面看有著分明的層次，上桌後再自己淋上手工草莓醬，多了些品嘗的樂趣。

Scoma's 除了經典的蛋糕之外，也有像泰式奶茶這類特殊口味的蛋糕，不偏愛蛋糕的人可以改試試手工餅乾，口味也很不錯！

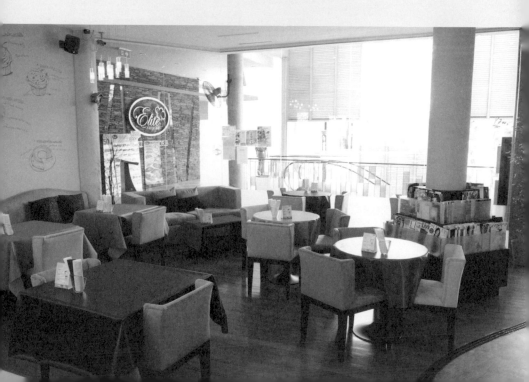

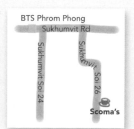

🏠 93, 95 Sukhumvit 26 Klongton Klongtoey, Bangkok
（K Village 商場 2 樓）

📞 +66 (02) 6656386

🕐 週一～週日 11:00 ～ 22:00

ℹ️ BTS Phrom Phong 站下車，轉入 Sukhumvit soi 26 後
直走，看見 Four Wings Hotel 後繼續直走約 10 分鐘，
即可看見 K Village 的招牌，搭手扶梯上 2 樓即達。

Spoonful
Zakka Café
日系客廳裡「窩」一段午茶時光

推開紅色的格子玻璃門，
霎那間有種踏進東京自由之丘某間家居雜貨店的錯覺，
濃濃日本味的生活雜貨，以可愛的姿態堆疊成一幕幕的風景，
就是這裡了。今日的完美下午茶時光！

隱身在商場大樓二樓一隅的 Spoonful 是一間日系風格的小巧居家雜貨店。因為對於日本的雜貨風格相當喜愛，所以經營者不僅打造了這麼一間店，在取名的時候也特別以日文的 "Zakka(雜貨)" 來融入店名當中。

走進 Spoonful，首先映入眼簾的是雜貨販售區的部分，大量採用原木質感的裝潢與陳列風格，搭配來自日本，或是由 Spoonful 設計師團隊所設計帶有溫暖幸福感的各種雜貨、文具和少許的服飾類商品，輕易地喚醒了藏在每位女性朋友心中的那個小女孩，眼睛發亮的對著這些可愛系商品不停地發出讚嘆聲。

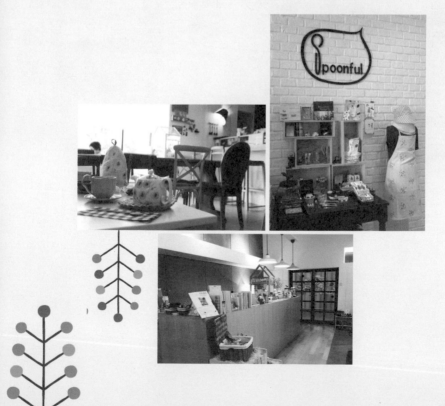

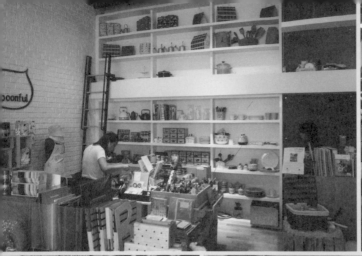

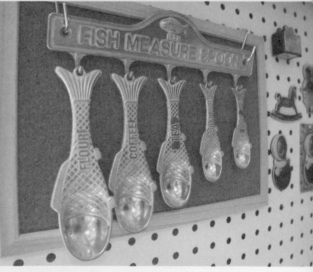

這裡的小商品種類相當多，筆記本、紙膠帶等文具，或是杯子、餐具、圍裙等廚房用品，還是各種尺寸的收納櫃等等都有。商品品項雖多，卻一點都不顯得雜亂，反而營造出一種輕鬆閒適的氣氛，吸引顧客多花點時間慢慢逛，完全沒有平常商店裡會有的購物壓力。而且，根據不同的季節或是有特殊節慶時，店裡面的陳設也會應景地隨之改變更替，不同的時間來拜訪，就有不同的風味。

看似隨性的布置 營造客廳舒適感

不過,對我來說,逛逛這裡的日式雜貨只是附帶的條件。吸引我一次次造訪的最大魅力,就是挑個人少的時段,點杯飲料、來份點心,窩在位於店內角落、宛如來朋友家造訪般的溫馨客廳裡,享受一段舒服的放空時光。

運氣好的話,可以窩在沙發區,用慵懶卻又不失優雅的姿態放空,要不然,落地窗前的單人座也不賴,讓思緒跟著窗外的綠意或藍天一起翱翔。

這個小小的客廳區就是 Spoonful Café 的所在,儘管可容納的座位數不多,但每個座位都各成一方小天地,隨性卻又和諧共存,彼此間不會有無法相容的衝突感。私以為,要打造出這種看起來隨性且不做作的空間氛圍,實在不是件容易的事情,一不小心,就容易讓空間看起來紛雜沒有重點,Spoonful 在這裡的表現上,真是深得我心啊!

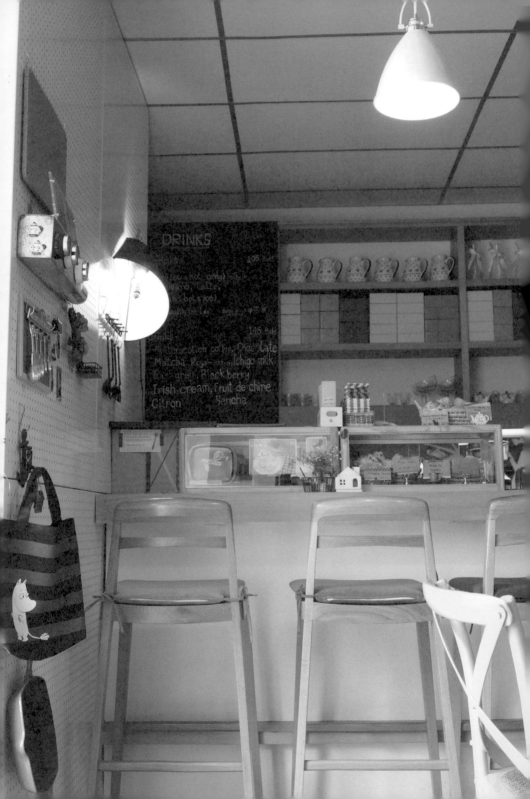

手工英式 Scone 搭配熱茶最對味

除了有一個舒適的客廳用餐區之外，連結著的是小巧可愛的
開放式廚房，而廚房裡供應的，除了咖啡、茶品等飲料之
外，自然也是有著散發濃濃家庭烘焙味的小點。其中，英
式 Scone 是這裡的招牌，每日限量供應，也是我每次必點的
點心。每天現做的 Scone 除了有原味之外，也會隨著季節推
出綠茶、蔓越莓等不同的口味。平心而論，這裡的 Scone 不
是我嘗過最美味的，甚至每次來的味道會有點不太相同，
但或許正是因為這種小小的誤差，反而更凸顯出濃郁的
"Homemade" 質感。熱熱的鬆軟 Scone 配上滑順的鮮奶油
和酸甜的果醬，再來壺熱紅茶，還有被舒適感包圍的空間，
小小的幸福感於是從中滋生蔓延。

🏠 31 The Portico, Room no.201, 2nd Fl., Soi Langsuan,
　　Lumpini, Pathumwan, Bangkok(The Portico 大樓 2 樓)

📞 +66 (02) 6522278

🕐 週一～週日 11:00 ～ 19:00

✉ www.spoonfulzakka.com

📶 Free Wifi

ℹ BTS Chit Lom 站下車，轉入 Langsuan 路後直走，約 10 分
　鐘可抵達 The Portico 大樓，搭電扶梯上 2 樓即可。

Tropical Monkey

在雨林巧遇熱帶猴子

不規則的透明玻璃屋裡，關住一屋子熱帶氣息，
手作木桌椅隨性且恣意地錯落其間，輕鬆樂音流洩，
一切的一切都阻隔在屋外，留下午後難得的片刻寧靜。
當你在雨林裡遇上熱帶猴子，別忘了點份創意冰品，換片刻沁涼。

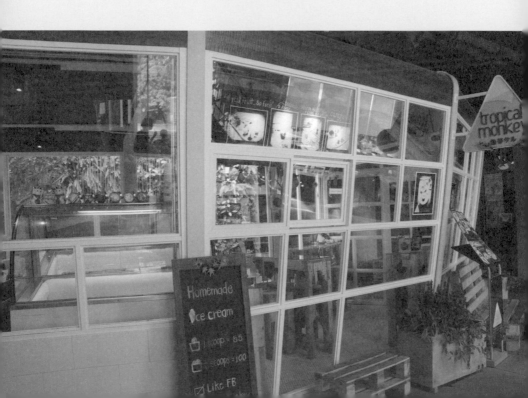

有沒有一種小店，可以讓你在驚鴻一瞥中留下深刻印象？甚至對它念念不忘？Tropical Monkey 之於我，就是這樣令人難忘的存在。

因為聽說曼谷開了個名為 "Rain Hill" 的特色商場，所以找了一天特別去朝聖一番，在燠熱的曼谷市區裡，這裡彷彿城市綠洲，多了一分清新與舒爽。在以綠化環保的商場裡，我在二樓瞧見了一間透明小屋，上寬下窄的鑽石般外型，第一時間就吸引了我的目光。

禁不住好奇往小屋走去，看見三角型招牌上寫著 Tropical Monkey 幾個大字，襯著背後商場的雨林造景，其實還十分 Match 呢！被它吸引的恐怕還不只有我，小屋外的座椅區已經有一對年輕情侶，拿起手機不停地互拍、自拍，想必也是著迷於這家小店的擺設，拍得不亦樂乎了。

創意冰品領軍 帶你體驗日式熱帶風情

Tropical Monkey 走的風格可說是「熱帶版」的無印風吧！店內沒有太多綴飾，未經太多修飾的手作木桌椅，每張都有不同的樣貌，牆上掛置無印良品的 CD Player 緩緩地流洩出輕鬆旋律，和小屋外喧嘩的人聲形成強烈對比，更顯得小屋內的平和寧靜。

Rain Hill 果然是小日本區，隨意地看了桌上 Menu，除了英文版之外居然還有日文版。而裡面最吸引人的不是飲品，反倒是各式各樣的創意冰品，也難怪店外張貼的海報都是以冰淇淋為主角，看起來誘人得很。而且，店內會不定時推出各式創意冰品及下午茶組合，像是冰淇淋加上一杯飲料的特惠組合只要 140 泰銖、十種口味任選吃到飽 199 泰銖冰淇淋三明治 Buffet 等，不但噱頭十足也滿足了味蕾。

最後，我選了宇治金時抹茶冰淇淋搭配上無酒精 Punch 飲料
的組合，當做今天的下午茶。略微等了一下，盛裝著冰淇淋
的木盤終於上場！抹茶和紅豆果然是黃金組合，濃純的抹茶
香氣混著細緻軟嫩的紅豆泥一起送入口中，齒頰裡瀰漫著它
們特有的香味，久久不散。接下來的 Punch 也沒令人失望，
酸酸甜甜的熱帶水果風味，很容易贏得客人的喜愛，和略帶
點茶澀的冰淇淋搭配起來，同樣也是絕配。

這個下午，我在兩隻猴孩子布偶的陪伴下，體驗了日式的熱
帶風情，心情也好得無可比擬。

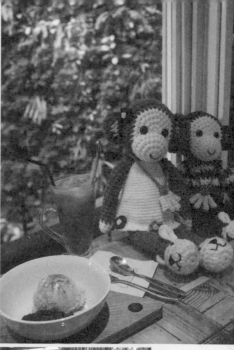
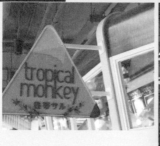

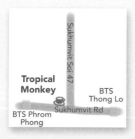

🏠 Sukumvit 47, Khlong Toei Nuea, Watthana, Bangkok 10110
（Rain Hill 商場 2 樓）

📞 +66 816163909

🕐 週一～週日 11:00 ～ 22:00

ℹ️ BTS Phrom Phong 或 Thong Lo 站下車皆可，往 Sukhumvit
47 巷的方向步行約 7 ～ 10 分鐘到 Rain Hill Community
Mall，搭電扶梯上 2 樓即到達。

Chico Interior Products and Café
被日系雜貨包圍的甜美食光

就像是來到友人的獨門獨院家中，
或許是在午后的院子裡逗弄小貓咪；
或許在靠窗的茶几旁，三五好友喝茶話家常，
簡簡單單的下午茶快樂時光，垂手可得！

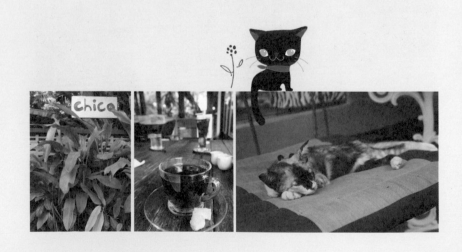

藏身在住宅區內隱密巷弄間的 "Chico" 是一間由旅居曼谷
的日本人所經營的複合式商店。商店本身就是一棟有著寬敞
大院子的獨棟建築物,來到這裡,有種彷彿來拜訪友人家中
般的親切感,只不過,因為地點實在太過隱密,初次來訪的
人,幾乎都得花上一小段迷路的時光。

所幸,迷路尋找的代價是值得的。

由於店主本身就是室內設計師,所以這棟有點年代的房子在
他的規劃下,成了一間充滿生活感的鋪子。推開門走進建築
物內,映入眼簾的是多樣化家飾雜貨商品,右手邊再過去一
點,還有服裝、居家布織品區,而左手邊有著大片明亮窗戶
的方位,中間有張水泥大桌子,靠窗的部分則看似隨意的擺
上幾張原木桌椅,這裡就是可用餐的 Café 區。

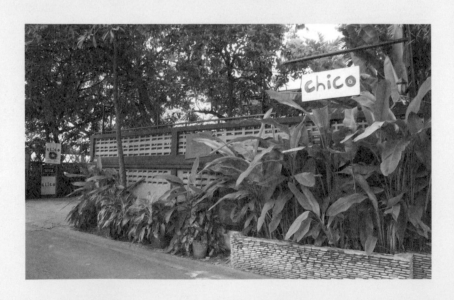

無壓舒適的自在空間

雖然乍看之下，室內空間有些紛雜，可這種微亂的失序感反
而營造出真實的生活氛圍，格外有種無壓的輕鬆舒適感。來
到這裡，我習慣先逛逛家飾雜貨區，慢慢地逛上一圈之後，
再到 Café 區選個靠窗的座位，點杯熱咖啡，翻翻桌上提供
的大量雜誌，或是什麼都不做，望著窗外的大片綠意就這麼
放空了起來。

愛貓的店主也養了好幾隻貓，這些貓就這麼隨性的在庭園曬太陽，或是自顧自的在室內走逛。偶爾，不怕生的貓咪也會靠近來與人撒嬌，不過更多的時候，是不分顧客或店員，都忍不住想要主動親近這些可愛的貓咪，逗弄一番。

肚子餓了，這裡也有餐點可選，日式風格的義大利麵、蛋包飯、咖哩飯，滋味都挺不賴。想吃甜點的話，這裡最著名的就是實際分量和名字一樣可觀 "Jumbo Honey Toast"。雖然頗為好奇它的美味程度，但因為分量幾乎是三分之一條吐司的量，一個人實在吃不完，所以一直沒有勇氣點來嘗嘗。曾經看過兩位日本女性，各自點了一客這分量十足的蜜糖吐司，然後在邊聊天的氣氛中，分別以優雅的姿態把吐司完食，在一旁偷偷觀察的我，此時真的只能打從心底佩服起她們的好食量。

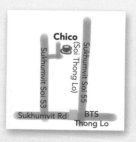

🏠 109 Sukhumvit Soi 53, Bangkok

📞 +66 (02) 2586557

🕐 週一、週三～週日 09:30 ～ 18:00（週二公休）

✉ http://www.vjoteahouse.com/

ℹ️ BTS Thong Lo 站下車，後沿著 Sukhumvit 路往回走一小段後，右轉進 Sukhumvit Soi 53 直走，一直走到接近路底有條 Renoo 巷，轉進這條巷子底，就可抵達。步行時間約 20 分鐘，或可出捷運站後轉搭摩托計程車。

Cafe & Etcetera by Kloset

大玩視覺遊戲的美食空間

明明是看似冷靜理性的藍色空間裡，
巧妙的運用視覺魔術豐富也溫暖了環境，
然後，再用香味與豐富的口感，
勾引每一位顧客的味蕾……

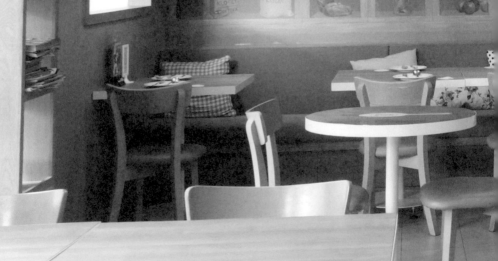

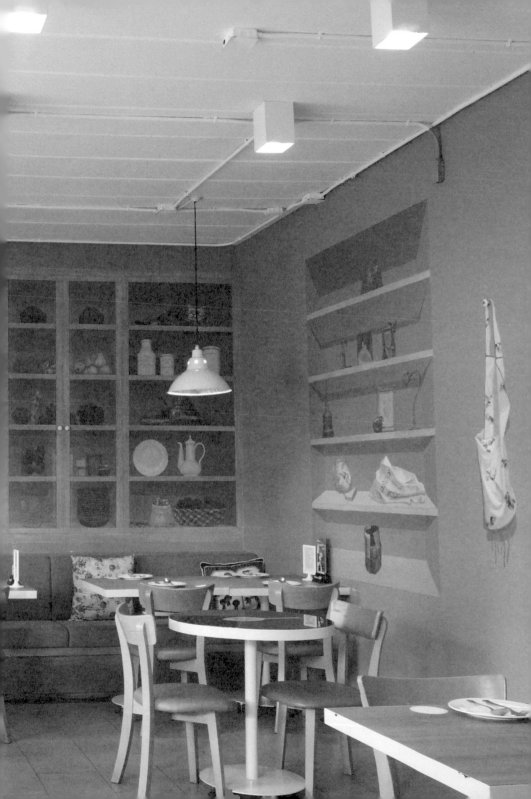

"Kloset" 是曼谷著名的女裝品牌之一，在 Siam Paragon、Central World 等購物中心都設有專賣櫃，其服裝風格比較偏向柔美浪漫印象，雖然不是我愛的風格，但它們旗下開設的咖啡館 Cafe & Etcetera by Kloset 卻以水藍色的裝潢，還有好吃的義大利麵，擄獲了我的心。

會發現這間不算大的咖啡館，純屬一場意外。一場說來就來的午後雷陣雨，讓人急急忙忙的想找個地方躲雨。閃進這棟連名字都還來不及認清的兩層樓藍色建築裡，這才發現，竟然誤打誤撞的走進了前幾天才在某本曼谷雜誌上看到的 Cafe & Etcetera by Kloset。

既然是老天爺的貼心安排，我們當然也就很迅速地忘了外頭的雨勢，好好地打量起這座供我們躲雨的藍色城堡。有別於 Kloset 服裝品牌的浪漫風格，走簡潔風的咖啡館內刷成藍色的牆壁上利用了巧妙的透視畫法，彷彿就置身在被原木書架包圍的環境中，讓整體空間多了些許趣味性。

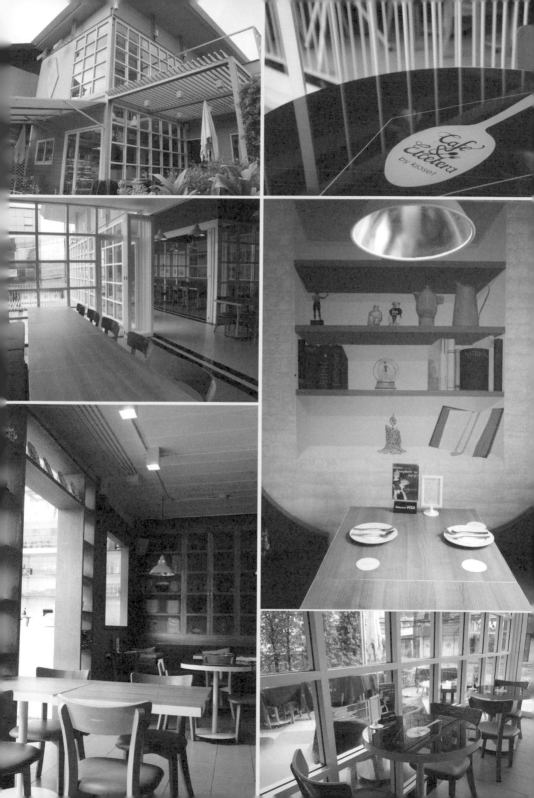

令人滿足的美味

這裡除了供應咖啡、茶等冷熱飲品，也有曼谷時下最夯的英式下午茶、馬卡龍和每日現做的糕點，不過整本菜單上比較吸引我的，卻是餐點的部分。這裡的餐點以泰式料理和亞洲菜系為主，儘管有義大利麵的選項，卻也是比較偏和風日系感，而且菜單上的用英文所寫的料理名稱，仔細一讀，才發現是日文拼音呢！

等了一會才上桌的辣椒燻鮭魚蝦卵義大利麵看起來分量不多，不過第一口就有令人小小驚豔感，辣椒的香味、蝦卵的鮮味，柔軟的鮭魚，層次分明的味道在口中逐一瀰漫開來，再加上麵條本身的彈性口感，交織成印象深刻的美味。

吃完義大利麵，忍不住想試試看這裡的甜點，於是又點了馬卡龍來嘗嘗。和大多數顏色鮮豔的馬卡龍不同，這裡的色彩比較柔和，根據現場的甜點師傅表示，因為講求健康的概念，所以製作時，不僅有降低糖分的比例，也只選用天然的食材來添加色彩，所以成品不會像添加了人工色素般的鮮豔。一口咬下外酥內軟的馬卡龍，果然，降低甜度後比較對我的口味。

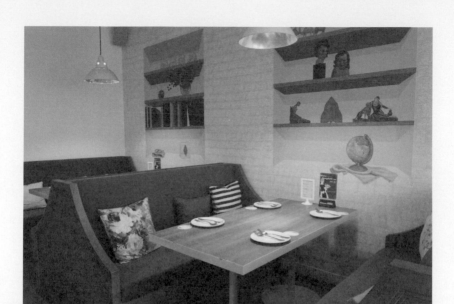

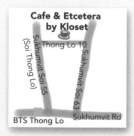

🏠 171 Sukhumvit Soi 63, Bangkok

📞 +66 (02) 7116019

🕐 週一〜週日 11:00 〜 23:00

ℹ️ BTS Thong Lo 站下車，在 Sukhumvit Soi 63 巷口轉搭摩
托計程車，或沿著 Sukhumvit Soi 63（又名 Ekamai）巷
直走約 20 分鐘後，右轉 Thong Lo Soi 10（又名 Ekamai
Soi）繼續直走，經過 Arena 10 商場後不久即可抵達。

The Chocolate Tales

如同在家般舒適的小巧 Café

找到了我的懶骨頭，
找到了我想什麼都不做的地方，
今天的我只想耍賴，
捧著我最愛的蛋糕，一口接一口……

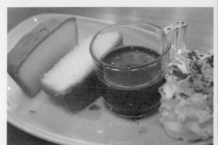

每次來到曼谷，如果不是住在 Serviced Apartment，除非住到星級飯店的高級房裡，否則大概很難自己擁有一個大客廳，如在家般自在。令人開心的是，至少我還能在市區裡找到像 The Chocolate Tales 這樣的一家小咖啡館，在午茶時間裡短暫地感受回家的自在。

The Chocolate Tales 是由家族經營的小型 Café，提供以優質食材所製作的餐點與甜點。第一次進到這裡，便深深感覺到這裡就像回家般舒適，選了個最裡邊的大沙發，當起了沙發馬鈴薯，就只差沒扭開電視來看。櫃台區附近則比較像用餐區，像家裡那種平實的木桌椅簡單地擺放著，一點都不會感到拘束。

手工英式 Scone 搭配熱茶最對味

這裡除了是家咖啡館，其實也算是半個藝廊。你可以在店內的牆上看到許多小巧的藝術創作，其中也不乏知名的當地藝術家，雖然我不認得這些藝術家，卻可以藉著品嘗下午茶的機會，慢慢欣賞這些作品。除了牆上作品外，另外也有明信片、T 恤之類的藝術家文創商品，只要你喜歡，通通都可以買回家。

由於附近算是商業區，我在周末的下午時段過來，店裡也沒有其他客人。老闆娘在空桌上妝點著她的 Homemade 蛋糕，桌上沒有任何的參考圖樣，只有老闆娘專注地盯著自己的作品，手沒停過地隨興裝飾著。完成了一個又一個，看來，來這兒訂蛋糕的客人不少。在這中間，還不忘準備我點的甜點和飲品，真是位全能的老闆娘。看著我在店裡不斷地拍照，老闆娘親切地和我聊起來，聊我對曼谷的印象、對甜點的喜好，之後，還招待了一小塊私房蛋糕，讓我受寵若驚呢！

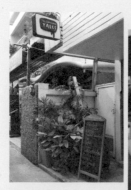

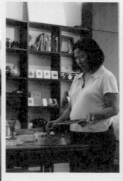
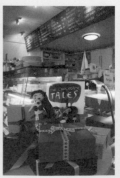

我自己點的是海綿蛋糕與巧克力醬的組合，鬆軟濕潤的海綿蛋糕和巧克力醬都經過加熱，上桌後，將濃稠的巧克力醬淋上，搭配鮮奶油一起吃，真的有種幸福感！再配上一杯特調的巧克力飲品，今天的下午茶真的好甜蜜。要提醒大家的是，周末的來客較少，因此多半沒有供餐，最好是在其他地方先用完餐，再過來單純地享用甜點，才不會餓肚子。

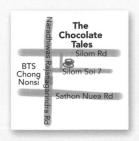

🏠 399/4 Soi 7, Silom Rd., Bangrak, Bangkok

📞 +66 (02) 2340210

🕐 週一～週五 10:00 ～ 18:00 ／週六 10:00 ～ 16:00

✉ http://www.thechocolatetales.com/

ℹ BTS Chong Nonsi 站下車後，往 4 號出口方向到 Silom 路上。
看到第一個 7-11 之後右轉，往前走 20M 即可抵達。

Penguin Likes Chocolate

跟著企鵝嘗甜蜜

圓滾滾的可愛企鵝身影彷彿在門口微笑著，
吸引著我走進有著英式古典風格的小店，
然後，望著櫥窗裡的各種巧克力甜點，
開始懊惱起自己如小鳥般的胃容量……

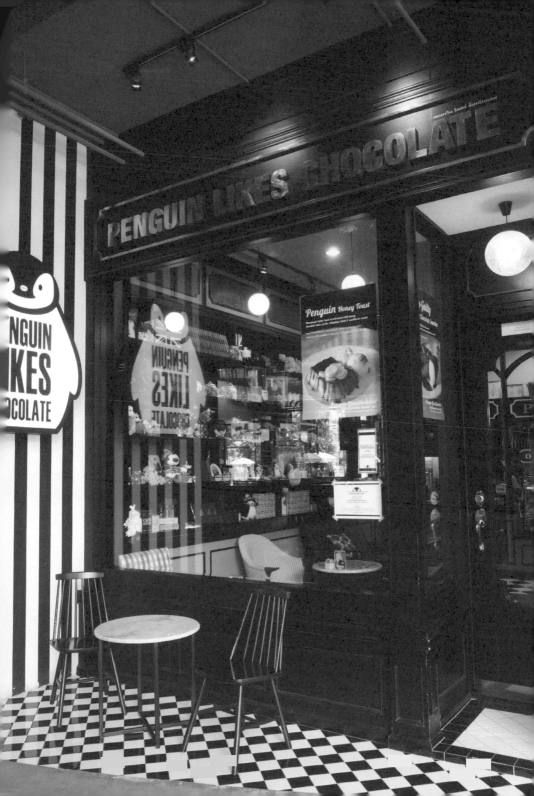

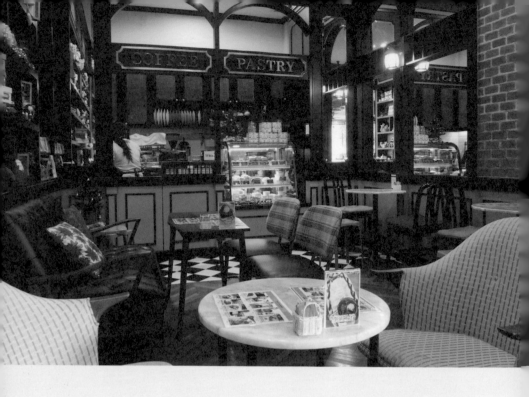

在 Thong Lo 這一區周邊有不少小型的購物型商場林立，隱身在 Sukhumvit 路延伸出去的巷弄裡，這些商場的共同特色之一，就是裡面有不少小巧但獨具風格的店家，因此我很愛在這樣的商場內閒逛，尋找出乎意外的小驚喜。

Penguin Likes Chocolate 這間店就是在這樣的機緣下所發現的可愛巧克力甜品專賣店。於 2012 年才新開幕沒多久的 Rain Hill 商場的一樓角落。商場本身就開在便捷

的 Sukhumvit 路上，不過離兩頭的捷運站都有段距離。
Penguin Likes Chocolate 的面積不大，但門口可愛的企鵝招
牌魅力無限，起碼我就是被它所吸引，就算是才剛吃過午餐
肚子還很有飽足感，還是忍不住走進去想要一探究竟。不
過，或許也跟我本身對巧克力就沒有什麼抵抗力有關吧！

以深黑色、藍色木質家具打造出來的店面有一種英式古典風
的味道，小小的空間只能容納幾張桌椅，但溫馨舒適的布
置，很容易讓人引發想坐下來發發呆或聊聊天的興致。

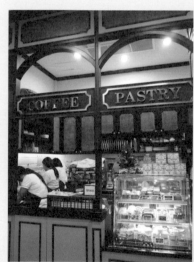

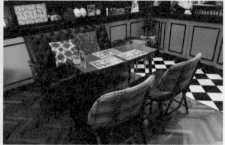

香氣濃厚的巧克力帶來愉悅幸福感

光是看著英文 Menu 上的菜單總是少了那麼一點真實感，我請服務生稍等一下，直接前往甜點櫃看個分明。結果不看還好，一看之下，熔岩巧克力、布朗尼、起司蛋糕、巧克力奶酪……，真的什麼都想嘗上一點，猶豫了好一會兒，才下定決心選了個名字很符合我此時心情的甜點 "Less Guilty Chocolate Sundae"！

明明就點了巧克力甜點，照理來說接下來應該點杯黑咖啡或來壺熱茶，這樣才能稱得上是真正減少攝取太多熱量的罪惡感。但是，店內飄散的淡淡巧克力香氣真的太迷人，我又忍不住點了一杯熱巧克力。熱量、卡路里這些數字，在這個下午就暫時拋在腦後吧。

用最低程度麵粉製作的 "Less Guilty Chocolate Sundae"，
蛋糕體本身比較扎實，但口感綿密，而且還沒送入口中，就
已經聞到濃郁的巧克力香氣，搭配一旁冰涼的香草冰淇淋一
起享用，最是過癮。再喝上一口有白色棉花糖漂浮的熱巧克
力……，溫暖的巧克力彷彿隨著血液運輸到全身，從頭頂到
腳趾頭都沉浸在巧克力帶來的幸福感之中啊！

Penguin
Likes
Chocolate

Sukhumvit Soi 47

BTS
Thong Lo

BTS Phrom
Phong

Sukhumvit Rd

🏠 777 The Rain Hill Community Mall, Sukhumvit 47,
 Khlogton Nua, Wattana, Bangkok（The Rain Hill 商場 1 樓）
📞 +66 (02) 2617115
🕐 週一～週日 11:00 － 22:00
ℹ️ 位於 BTS Phom Phong 站和 Tong Lo 站之間的中間位置，
 所以從兩站下車皆可，大約沿著捷運站走約 500 公尺
 的距離後可抵達 The Rain Hill 購物商場，轉進商場 1
 樓即可抵達。

附錄

曼谷散步筆記

來到曼谷，不只可以享受下午茶，更可以趁機逛逛風格獨幟的百貨商場。
這裡要推薦幾個超人氣的散步地點，讓你暫時脫離繁忙的生活，
感受午茶＋散步的小確幸。

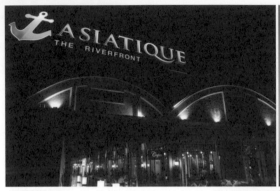

圖片提供：楊志雄

Asiatique 華燈初上，越夜越美麗

🚌 搭 BTS 至 Saphan Taksin 站，由 2 號出口依標示步行至中央碼頭 (Sathorn Pier)，即
有專門的交通船前往。

還沒到曼谷之前就已經從網路上搜尋到 Asiatique 這個新商場，抵
達曼谷之後，也頻頻被追問是否已逛過 Asiatique，那麼，不去看
看怎對得起自己？被網友稱為「河邊夜市」的 Asiatique，和我們
印象中的夜市在氣質上可大不同，算起來該是複合式夜間商場，
聚集了餐廳、美食街、Bar、Café、創意市集等，是曼谷目前人氣
第一的當紅景點。每逢假日，來此的交通船總被擠到爆滿。

Asiatique 大致上分為十大區，有得吃、有得玩、有得逛。除了餐
廳眾多任君選擇，這裡也有平價的美食街，所以絕對有得吃。為
什麼說有得玩呢？這裡有個大大的摩天輪，浪漫景象最吸引情人

來訪，迷你的簡易遊園火車也頗得孩子歡心。至於買這件事更不在話下，各種特色的手作商品、創意十足的 T 恤、人手一把的烏克麗麗，還有曼谷人超瘋的蘋果商店，很容易讓人荷包失血啊！

建議下午可先在昭披耶河畔的東方文華、半島酒店這類五星級飯店享用下午茶，搭飯店交通船回到中央碼頭 (Sathorn Pier)，再由此搭 Asiatique 的交通船前往。由於這兒對曼谷當地人或是海外遊客來說都是個新景點，因此人潮相當擁擠，想要輕鬆隨興逛的話，大概下午四點就要搭上交通船，賣場的營業時間是下午五點才開始，可以先隨意走逛。而雖然直到午夜才打烊，如果可以的話還是早一點離開，即可避開人潮。

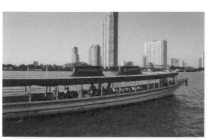
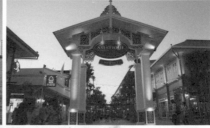
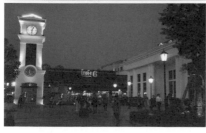

Terminal 21 東西交錯，都會中的航站奇遇

🚌 搭 BTS 至 Asok 站或 MRT 的 Sukhumvit 站，即可連結。

隨著手扶梯的動線，我穿過一個個登機門、抵達不同的城市—羅馬、巴黎、東京、倫敦、伊斯坦堡……，而這只花了我半天的時間？猶如哆啦 A 夢的任意門，Terminal 21 這個新商場將整棟樓規劃成航廈，每層樓都是一個城市代表，也因此，在離境與入境交錯中，我便能一覽東西方不同城市的風情，這也太棒了吧！

其實，以城市為主角並不是什麼新創意，能不能真正到位才是重點。就算不看標示，我們也能輕易地從周邊的裝置藝術與布置，猜測出正行走的樓層城市。來到這裡，一定要去「逛廁所」，每一間都超有特色！在 Little Spoon(p.130) 或 Kuppa(p.74) 喝完下午茶後，別忘了來這裡走走！

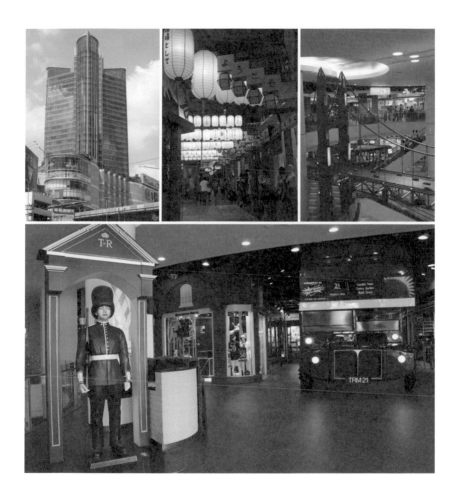

Gateway Ekamai 和風飄散，彷彿置身日本國

🚌 BTS Ekamai 站下車，從捷運 4 號出口走空橋即可連結商場。

看見門口那麼大的招財貓，我著實愣了一下，我人不是在曼谷嗎？
繼續往前走，和風氣息越來越濃厚，鳥居、日式燈籠、紙鶴、紅
白不倒翁一一映入眼簾，真的要讓人有踏入日本國的感覺。

如果只是整體裝潢拷貝也就算了，這個名為 Gateway Ekamai 的新
商場，無論是餐廳、美食街攤位、藥妝……等，也都像是原裝空

運，想買日製藥品、想吃壽司、想喝北海道鮮奶嗎？沒問題，來 Gateway Ekamai 通通辦得到。這裡依照商品種類來分層，更將商場的吉祥物以 Q 版方式製做成不同的插畫，凸顯每層樓的特色商品，模樣十分可愛。在這裡逛完後，可以直接到 M 樓層的 Kyoto Lifestyle Café (p.102)，體驗一下京風下午茶！

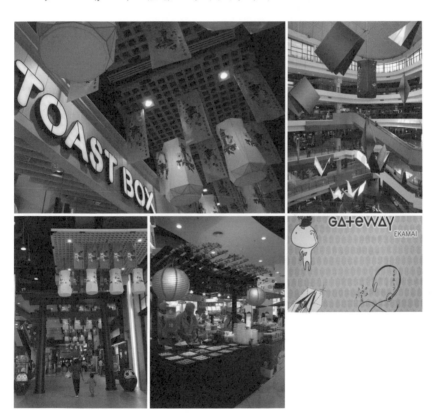

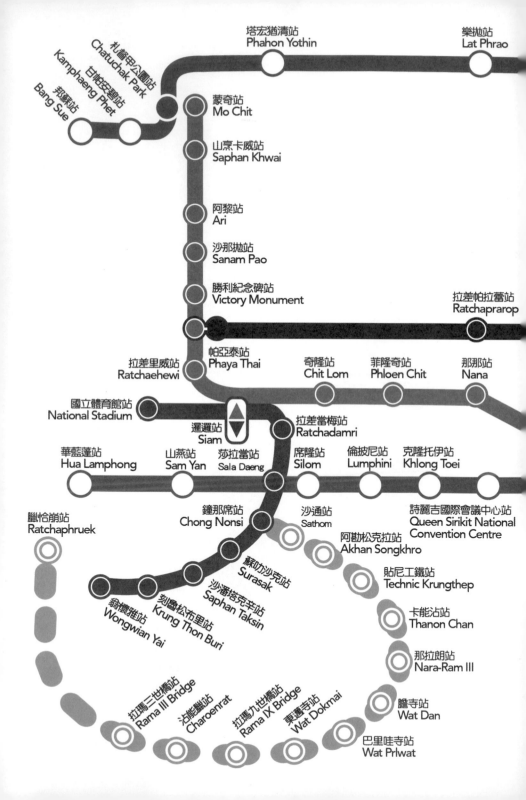

塔宏猶清站
Phahon Yothin

樂抛站
Lat Phrao

札賈甲公園站
Chatuchak Park

甘帕安菲站
Kamphaeng Phet

邦蘇站
Bang Sue

蒙奇站
Mo Chit

山烹卡威站
Saphan Khwai

阿黎站
Ari

沙那抛站
Sanam Pao

勝利紀念碑站
Victory Monument

拉差帕拉蕾站
Ratchaprarop

拉差里威站
Ratchaehewi

帕亞泰站
Phaya Thai

奇隆站
Chit Lom

菲隆奇站
Phloen Chit

那那站
Nana

國立體育館站
National Stadium

暹邏站
Siam

莎拉當站
Sala Daeng

拉差當梅站
Ratchadamri

席隆站
Silom

倫披尼站
Lumphini

克隆托伊站
Khlong Toei

華藍蓬站
Hua Lamphong

山燕站
Sam Yan

鐘那席站
Chong Nonsi

沙通站
Sathom

詩麗吉國際會議中心站
Queen Sirikit National
Convention Centre

臘恰崩站
Ratchaphruek

阿勘松克拉站
Akhan Songkhro

蘇叻沙克站
Surasak

貼尼工鐵站
Technic Krungthep

翁懷雅站
Wongwian Yai

刻盧松布里站
Krung Thon Buri

沙潘塔克辛站
Saphan Taksin

卡能沾站
Thanon Chan

那拉朗站
Nara-Ram III

拉瑪三世橋站
Rama III Bridge

沾能臘站
Charoenrat

拉瑪九世橋站
Rama IX Bridge

東運寺站
Wat Dokmai

膽寺站
Wat Dan

巴里哇寺站
Wat Prlwat

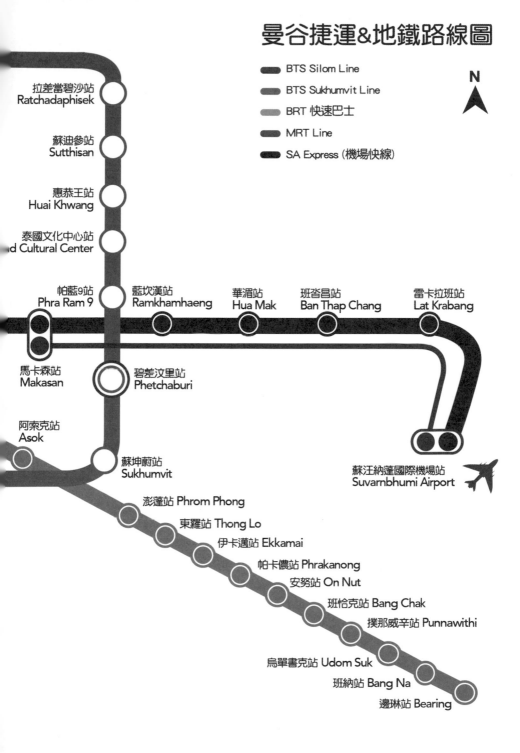

曼谷捷運&地鐵路線圖

- ▬ BTS Silom Line
- ▬ BTS Sukhumvit Line
- ▬ BRT 快速巴士
- ▬ MRT Line
- ▬ SA Express (機場快線)

N

拉差當碧沙站
Ratchadaphisek

蘇迪參站
Sutthisan

惠恭王站
Huai Khwang

泰國文化中心站
d Cultural Center

帕藍9站
Phra Ram 9

藍坎漢站
Ramkhamhaeng

華湄站
Hua Mak

班沓昌站
Ban Thap Chang

雷卡拉班站
Lat Krabang

馬卡森站
Makasan

碧差汶里站
Phetchaburi

阿索克站
Asok

蘇坤蔚站
Sukhumvit

蘇汪納蓬國際機場站
Suvarnbhumi Airport

澎蓬站 Phrom Phong

東羅站 Thong Lo

伊卡邁站 Ekkamai

帕卡儂站 Phrakanong

安努站 On Nut

班恰克站 Bang Chak

撲那威辛站 Punnawithi

烏單書克站 Udom Suk

班納站 Bang Na

邊琳站 Bearing

曼谷。午茶輕旅行

走訪30家曼谷人氣咖啡館

作　　　者　莊馨云、鄭雅綺

發　行　人　程顯灝
總　編　輯　呂增娣
主　　　編　李瓊絲
執　行　編　輯　吳孟蓉
編　　　輯　李雯倩
編　　　輯　程郁庭
編　　　輯　許雅眉
美　術　主　編　潘大智
美　　　編　劉旻旻
行　銷　企　劃　謝儀方

出　版　者　四塊玉文創有限公司
地　　　址　106 台北市大安區安和路二段 213 號 2 樓之 2
電　　　話　(02)2377-4155

總　代　理　三友圖書有限公司
地　　　址　106 台北市安和路 2 段 213 號 4 樓
電　　　話　(02) 2377-4155
傳　　　真　(02) 2377-4355
E － mail　service@sanyau.com.tw
郵　政　劃　撥　05844889 三友圖書有限公司
總　經　銷　大和書報圖書股份有限公司
地　　　址　新北市新莊區五工五路 2 號
電　　　話　(02)8990-2588
傳　　　真　(02)2299-7900

初　　　版　2013 年 9 月
定　　　價　260 元
Ｉ Ｓ Ｂ Ｎ　978-986-89666-5-9(平裝)

國家圖書館出版品預行編目 (CIP) 資料

曼谷。午茶輕旅行：走訪 30 家曼谷人氣咖
啡館 / 莊馨云，鄭雅綺作 . -- 初版 . -- 臺北
市：四塊玉文創，2013.09
　面；　公分
ISBN 978-986-89666-5-9(平裝)

1. 咖啡館 2. 旅遊 3. 泰國曼谷

991.7　　　　102015957